Cmaz!!

臺灣同人極限誌

本期封面Vol.11 / Slamko42

Contents

序言

Cmaz!!臺灣同人極限誌 Vol.11火

熱上市！為感謝各位讀者的熱烈迴響，

繼第七期後本期再度展開「魔獸世界－

熊貓人繪圖大賽」特別企劃，完整收錄

優選作品刊登及冠軍專訪，張張精彩，

別具收藏價值！此外每期精選的臺灣繪

師作品、以及Cmaz獨家專欄，將繼續

滿足讀者們對於ACG相關資訊的渴望；

最新專欄企劃－「Cos同萌繪社」，其

多才多藝的內容展現，也將顛覆你對

冠軍

Slamko42 - Pandaren Monk of the Mist / 出身於竹林的熊貓人，利用竹子作為抵禦外敵的武器，默默看守著他的故鄉古潘達利亞王國，防止外來入侵者毀了這塊尚未遭受到破壞的美地。加上天性嗜酒，因此身上不時帶著的酒葫蘆，而這位霧神武僧，帶著他的竹杖，

2012 熊貓人繪圖大賽－賽事報導

風靡全球的魔獸世界（World of Warcraft），在臺灣開測至今已有 7 年的時間，魔獸系列亦是許多台灣玩家心目中的經典遊戲代表，而潘達利亞之謎更是為魔獸世界注入了一個嶄新的亮點，新大陸的出現與神秘的熊貓人——古潘達利亞的祕密將為艾澤拉斯世界揭開新的序幕。

Cmaz!! 臺灣同人極限誌非常榮幸地再度獲得臺灣魔獸世界總代理－智凡迪科技的合作授權，針對智凡迪社群主辦的「熊貓人繪圖大賽」，進行優良作品的展示以及報導。本著為打造臺灣 ACG 創作發表舞台之宗旨，希望藉由這些創作者的技術以及熱情，結合魔獸世界本身的豐富內容，讓大家更能瞭解臺灣 ACG 產業具有想像不到的莫大實力與潛力！現在就讓我們一同來欣賞臺灣繪師們的精美創作吧！

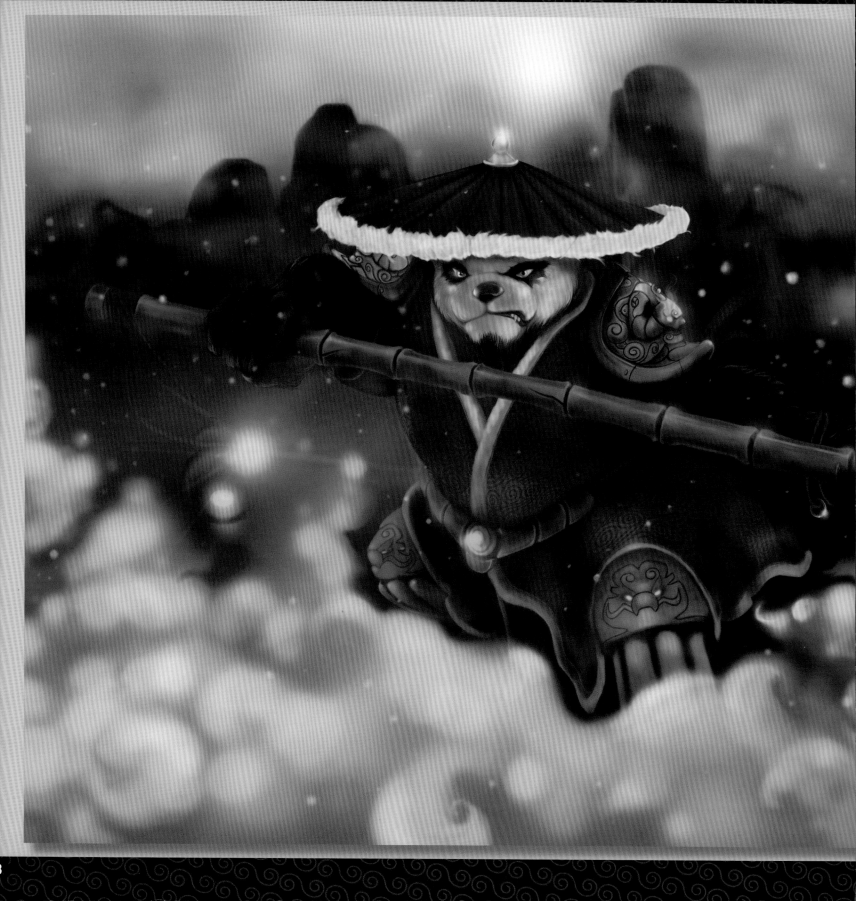

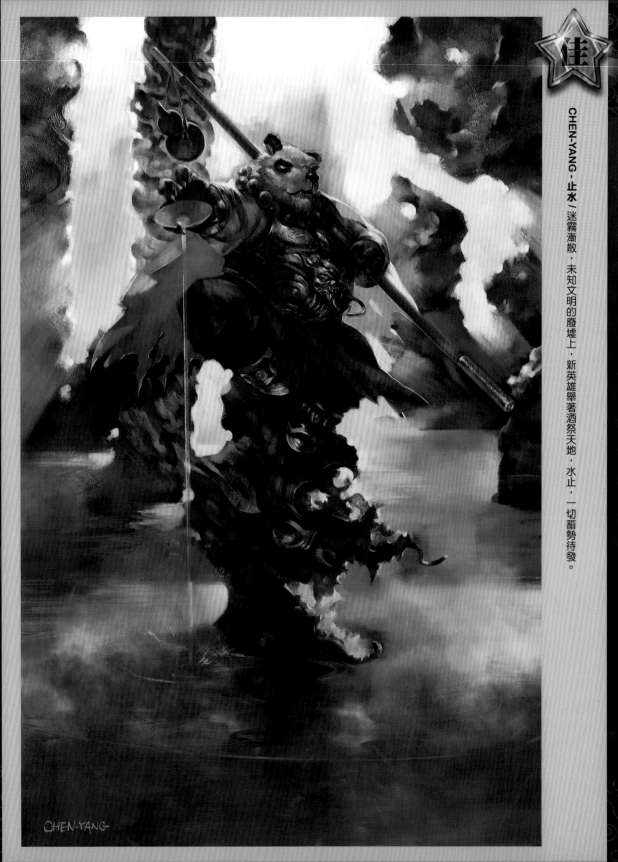

CHEN-YANG．止水／迷霧漸散，未知文明的廢墟上，新英雄舉著酒祭天地，水止，一切蓄勢待發。

CHEN-YANG

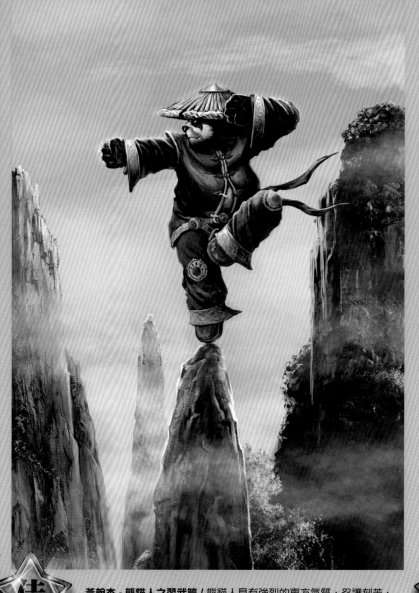

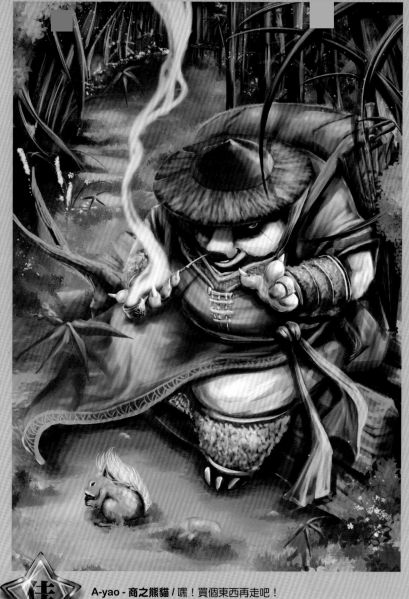

黃翰杰 - 熊貓人之習武篇 / 熊貓人具有強烈的東方氣質,忍讓刻苦,勤修不息,只為了達到最高的境界。(另獲得校園獎)

A-yao - 商之熊貓 / 嘿!買個東西再走吧!

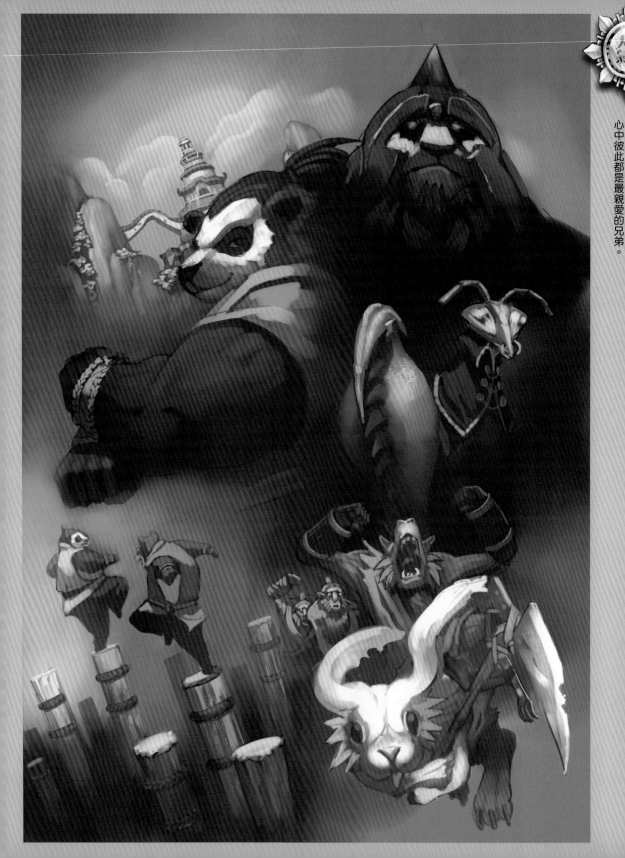

Rock'n Dan - Brother / 同樣的血緣卻有著不同的理念，兄弟之間的意念差別使他們拳腳相向，甚至走上了不同的道路，聯盟與部落，兄弟倆都懼怕著上戰場的一刻，他們不怕流血，不畏懼死亡，他們害怕的是在戰場上看到彼此的身影，雙手染上對方鮮血正是他們最害怕的，畢竟不管身在何方，在他們心中彼此都是最親愛的兄弟。

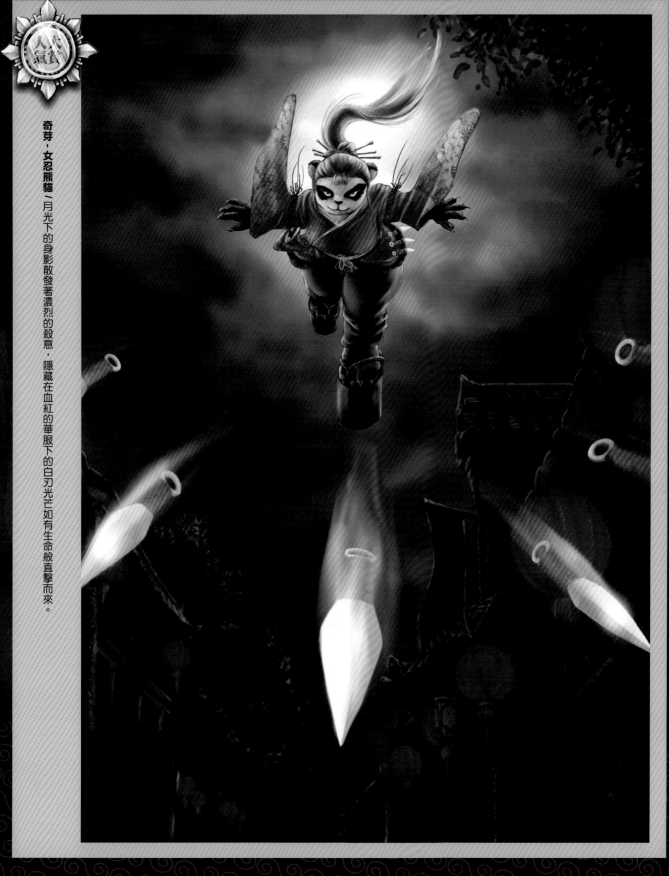

奇芽·女忍熊貓～月光下的身影散發著濃烈的殺意，隱藏在血紅的華服下的白刃光芒如有生命般直擊而來。

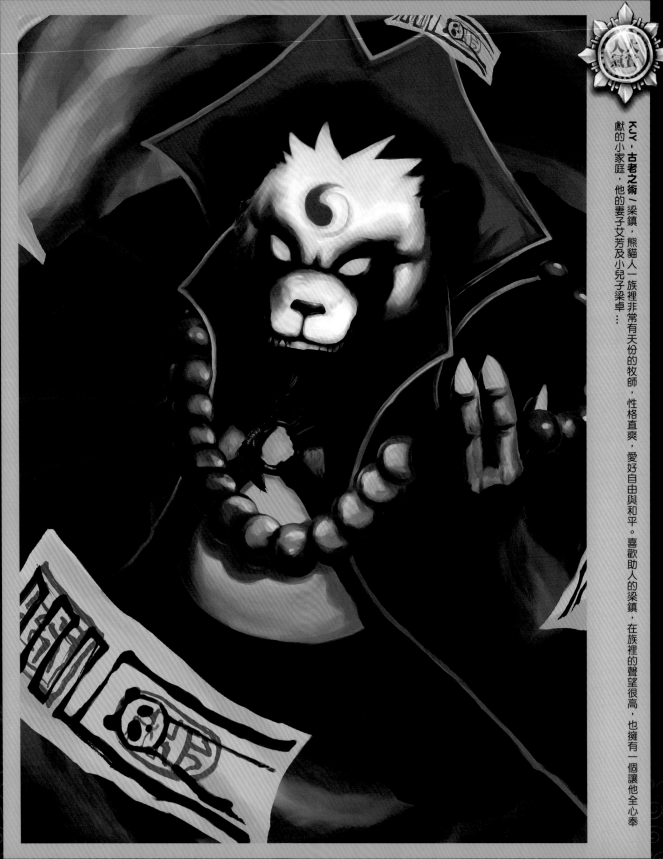

KJY．**古老之術**〜梁鎮，熊貓人一族裡非常有天份的牧師，性格直爽，愛好自由與和平。喜歡助人的梁鎮，在族裡的聲望很高，也擁有一個讓他全心奉獻的小家庭，他的妻子艾芳及小兒子梁卓⋯

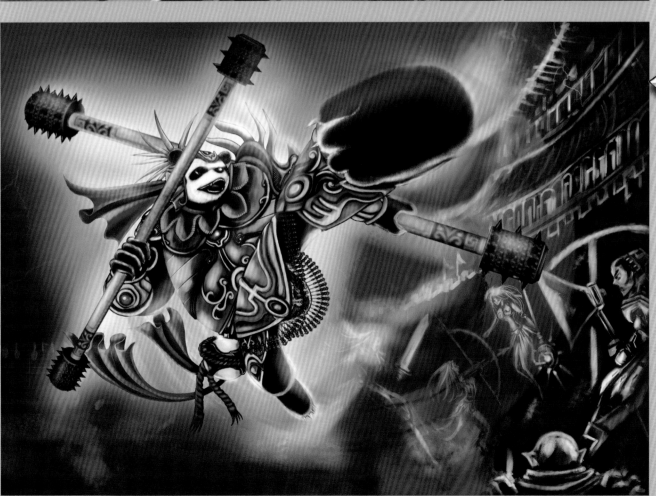

王衍智，俠客！」熊貓人個性並非內斂，也相當外放。他們看到別人遭遇困難，便會拔刀相助，這就是熊貓人的精神！

lumous，熊貓人將軍〉以類似三國特色的戰爭舞台，讓熊貓人可以在戰場上戰無不勝。

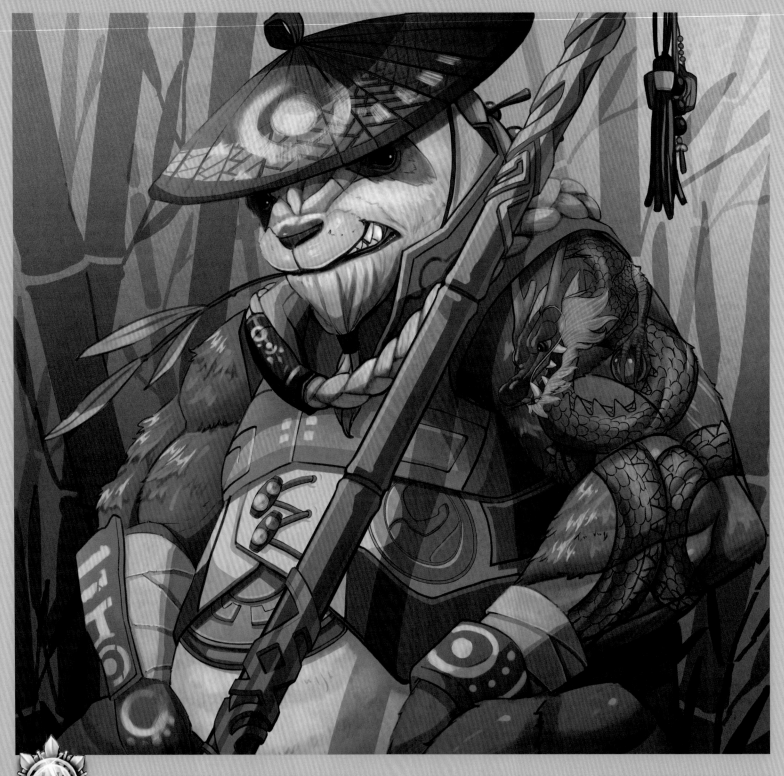

踢馬－棒術高手青龍 / 這張作品除了想表現中國風的特色裝扮外，又另外加上了中國式刺青的部分，代表一種身分地位又或是成就的象徵，就好像是以前的少林寺中的左青龍右白虎！

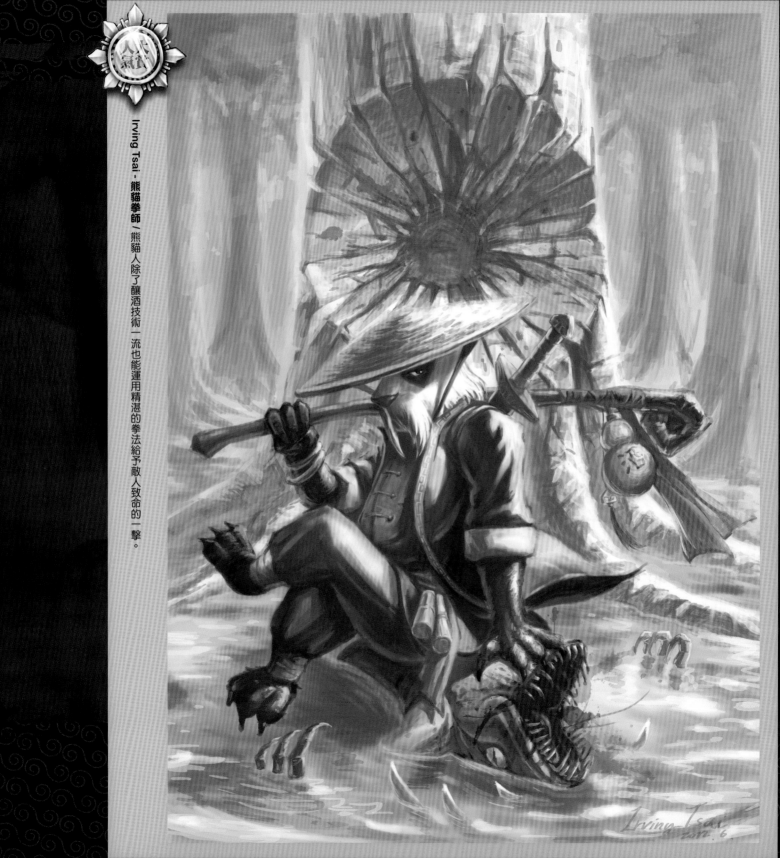

Irving Tsai - 熊貓拳師／熊貓人除了釀酒技術一流也能運用精湛的拳法給予敵人致命的一擊。

貓茶‧熊貓人／熊貓人。

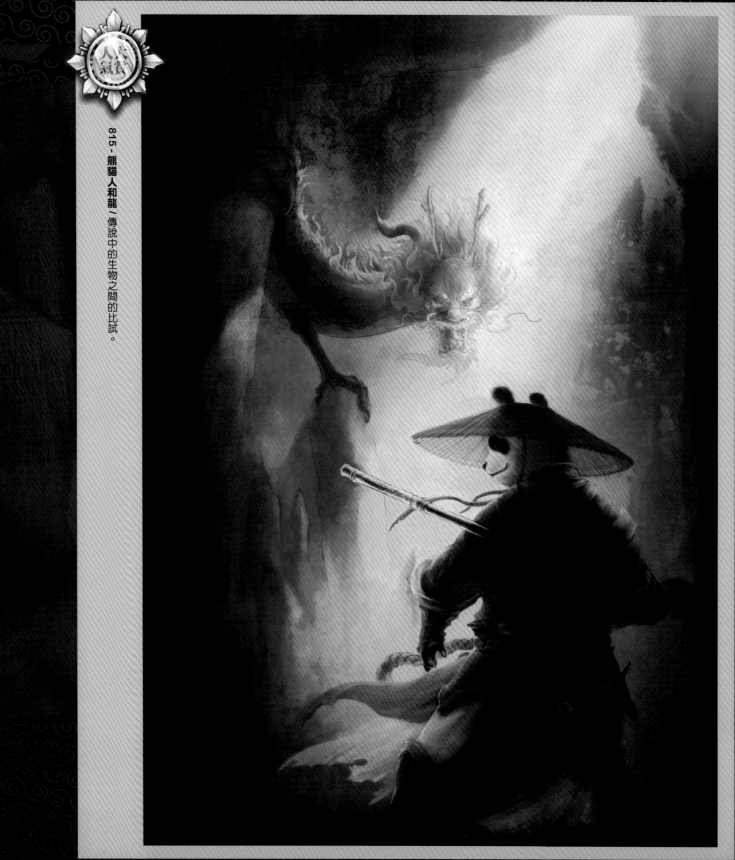

815 · 熊貓人和龍／傳說中的生物之間的比試。

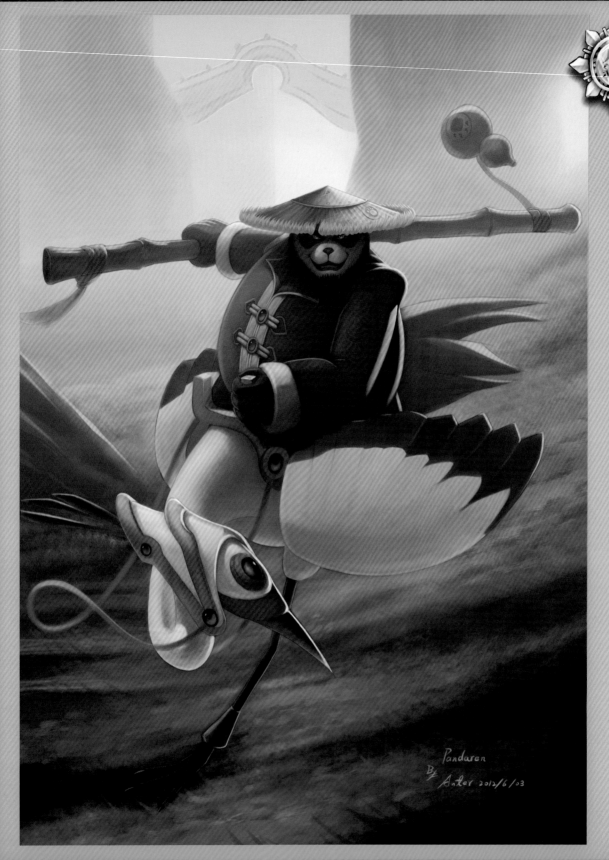

Anter－熊貓人冒險啟程／熊貓人即將從潘達利亞啟程到艾澤拉斯大陸展開一連串的冒險旅程。

Pandaren
By
Anter 2012/6/03

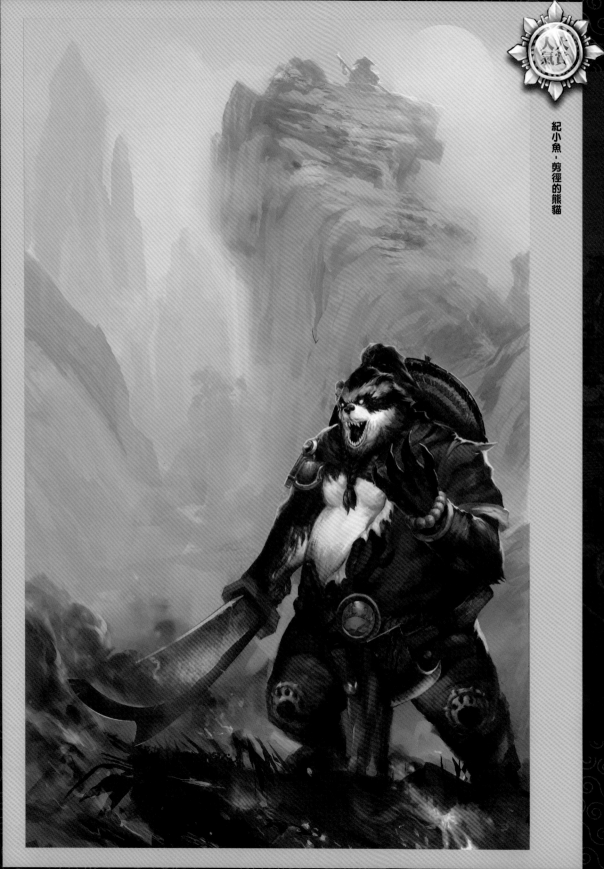

紀小魚‧剪徑的熊貓

黑白分明

MIMIC．黑白分明～黑白的熊貓人，非常符合個人喜歡用高反差創作一樣，正巧就用塗鴉風格來創作出黑白分明的功夫大師！不管未來投身於部落或聯盟，一樣要黑白分明喔！

Gene - 旅途＼由肉搏派的魁梧熊貓人和技巧派的熊貓娘組成的雙人檔，攻擊主要為氣的控制，而兩人的氣種分為火和水，兩人一攻一守，合作無間，在 Pandaria 也是赫赫有名的拍檔。Pandaria 存在著熊貓人新勢力，還有著許多地方都還沒被發現，這一趟旅途我們要挖掘這片新世界。

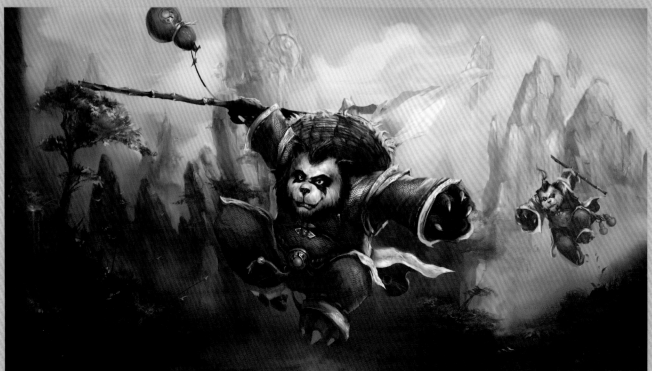

LV - 深山追逐者＼由隱居山裡的熊貓人們，穿梭在叢林之上是他們每天必須的修行。

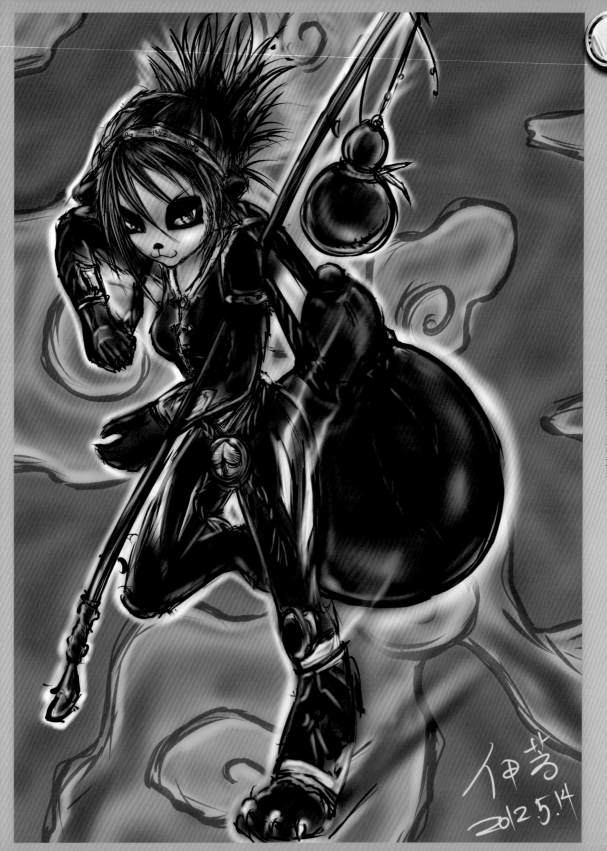

伊芳．熊貓女〔瘦版的熊貓人，打起功夫感覺更靈活～期待釀酒師的到來。更多酒鬼！

伊芳
2012.5.14

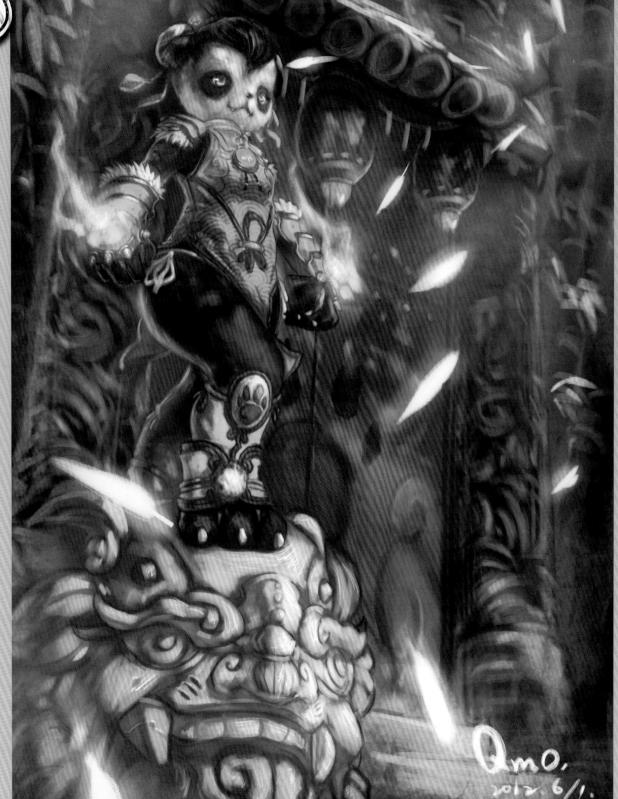

QMO‧武僧熊貓娘〈我創作的熊貓人是一位可愛的熊貓娘，身穿旗袍，兩手戴著凝氣的拳套，她是個天才武僧，擅長空手格鬥！小小年紀便有著強大的氣，經過不停的修練，她已越來越熟練氣的運用！由於她的身材嬌小，所以習慣站在較高的地方遠眺，提高警覺！

QmO.
2012.6/1.

夏季的七夕慶典！

臺灣愛 Fun 假

時序又來到炎炎夏日，一年之中最有活力的季節，每到這個時候，正代表一年一度的七夕就要來啦！在西方有西洋情人節，而東方則是七夕情人節，有伴的男女會在這天悉心慶祝；但許多人都不知道，其實七夕的內涵可不只是情人專屬而已，它更是屬於女孩們的節日呢！

七夕坐看牽牛織女星是民間的習俗，這是因為每年的這個夜晚，是天上織女與牛郎在鵲橋相會之時。織女是一個美麗聰明、心靈手巧的仙女，凡間的婦女便在這天晚上向她乞求智慧和巧藝，也少不了向她求賜美滿姻緣，所以七月初七也被稱為「乞巧節」。直到今日，不少習俗活動已弱化或消失，唯有象徵忠貞愛情的牛郎織女傳說在民間廣為流傳。現在，就讓我們一起認識七夕的另一種面貌吧！

七夕的由來

七夕乞巧的由來起源於漢代，東晉葛洪的《西京雜記》有「漢綵女常以七月七日穿七孔針於開襟樓，人俱習之」的記載，這便是我們於古代文獻中所見到最早關於乞巧的記載。

宋元之際，七夕乞巧相當隆重，京城中還設有專賣乞巧物品的市場，世人稱為乞巧市。人們從七月初一就開始辦置乞巧物品，乞巧市上車水馬龍、人流如潮，到了臨近七夕的時日，乞巧市上簡直成了人的海洋，車馬難行，觀其風情，似乎不亞於最盛大的節日——春節，說明乞巧節是古人最喜歡的節日之一。

除了乞巧節外，農曆七月初七亦有「魁星節」、「神仙節」、「雙星節」等節日名稱，最早來源於人們對自然星宿的崇拜。北斗七星的第一顆星叫魁星，又稱魁首。魁星主掌考運，「大魁天下士」、「一舉奪魁」，都是因此而來。讀書人把七月初七叫「魁星節」，保持了最早七夕來源於星宿崇拜的痕跡。

聯成電腦

屁姬 - 七夕的片刻 / 老夫老妻的牛郎織女，靜待彼此身旁也是一種幸福。
構圖利用了"視覺動線"，由最亮點 (人) 出發，紅布帶動，順著至畫面右邊，再到上弦月，接到牛又回到主角身上作循環。於靜謐中增加流動感，同時使觀者視線多做停留。

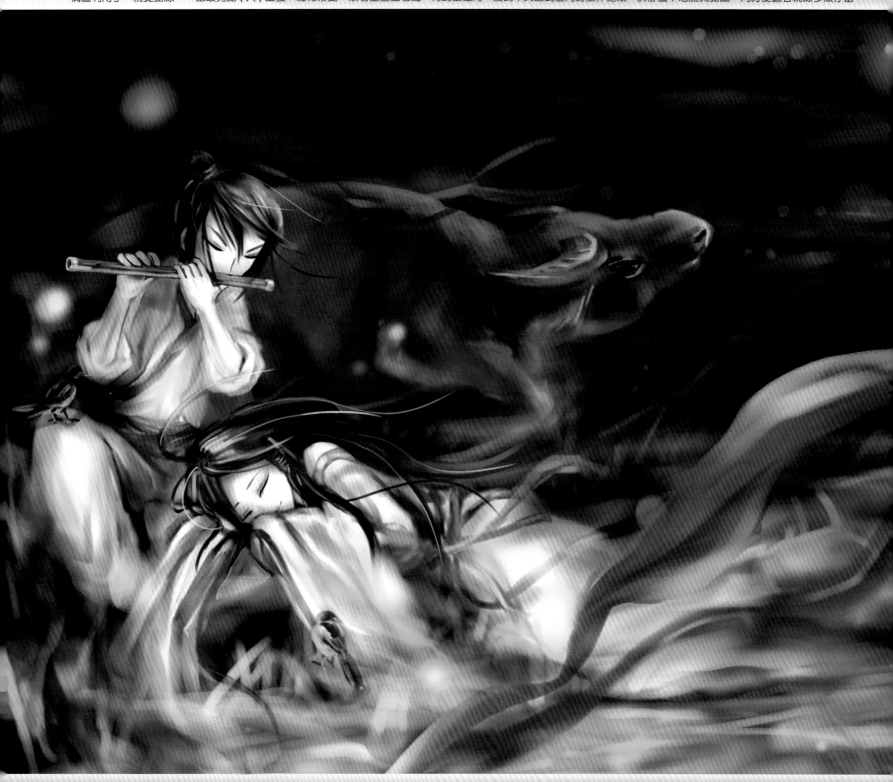

七夕的習俗

七夕的習俗種類繁多，大致以乞巧和祭拜為主，雖然七夕傳統習俗如今已被情人節慶所取代，但其豐富的應節活動在在顯示它對人們的重要性。

（一）乞巧

● 喜蛛應巧

喜蛛應巧也是較早的一種乞巧方式，其俗稍晚於穿針乞巧，大致起於南北朝。南朝梁宗懍《荊楚歲時記》說：七夕當晚陳瓜果於庭中以乞巧，有喜子（小蜘蛛）網於瓜上則以為符應。唐朝宮女則把喜子放在小盒子中，第二天早晨打開來看，如果網結得多就是巧乞得多，如果網結得少就是巧乞得少。

● 穿針乞巧

穿針乞巧是最早的乞巧方式，始於漢，流於後世。七夕晚上手拿絲線，對著月光或香頭的微光穿針，誰先穿過就是「得巧」。針有雙眼、五孔、七孔、九孔之分。

（二）祭拜

● 拜織女

「拜織女」是少女、少婦們的活動。約好參加拜織女的少女、少婦們事先約好主祭人家，大家分攤採購供品，並於節日的前一天齋戒沐浴。七夕當晚在月下設一香案，供上水果、鮮花對月祭拜，向織女乞巧，焚香禮拜後大家一起圍坐在桌前，一面吃花生瓜子，一面朝著織女星座，默念自己的心事。如少女們希望長得漂亮或嫁個如意郎、少婦們希望早生貴子等，都可以向織女星默禱。

● 拜魁星

俗傳七月七日是魁星的生日。

拜魁星和拜織女一樣，都是在月光下進行。祭拜時常玩一種「取功名」的遊戲助興，用桂圓、榛子、花生三種乾果，分別代表狀元、榜眼、探花三甲，其中一個人手拿三種乾果各一顆，往桌上投，隨它自己滾動，看哪

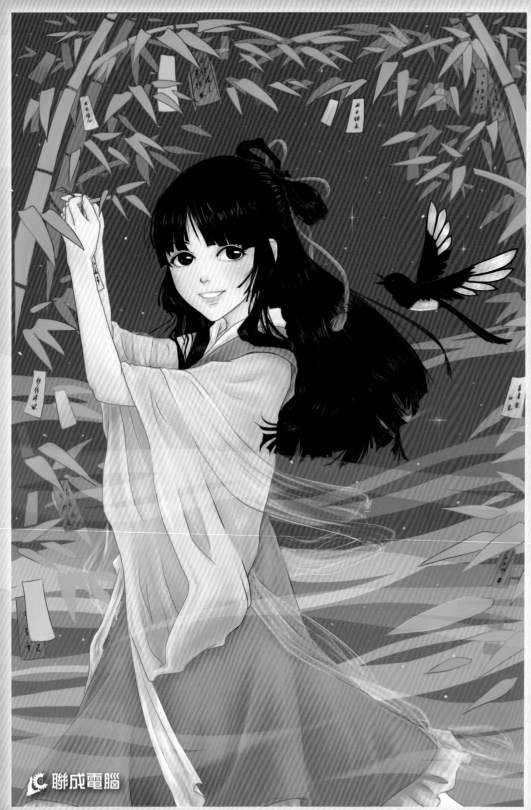

聯成電腦

● 小紅豆-喜鵲報喜／苦苦等候一年一度七夕的織女，在許願竹上掛上一串又一串的祈願卡，盼著、望著、等著，與心中日日夜夜思念著的牛郎相會的日子。終於，喜鵲捎來了這個令人雀躍的消息。

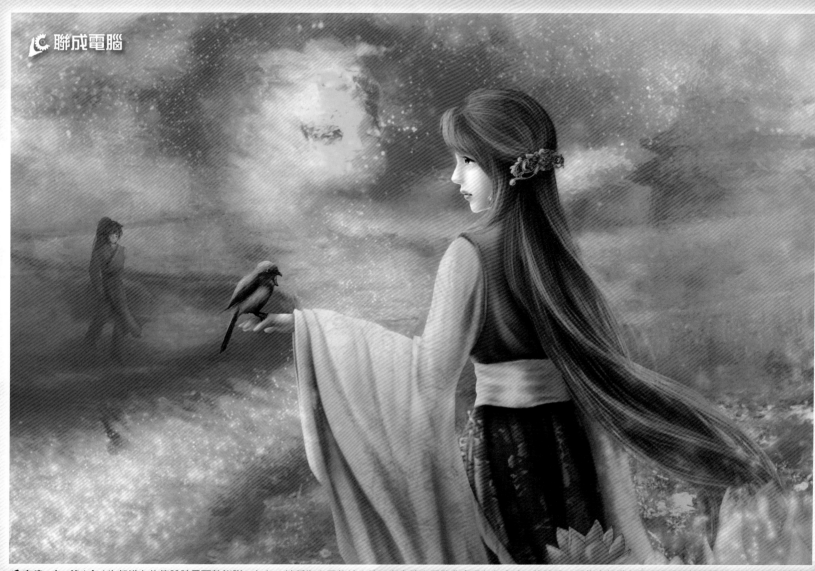

聯成電腦

✎ 南律 - 夕‧望 / 忘 / 牛郎織女的傳說該該是耳熟能詳，七夕，被稱為中國的情人節，在有情人們歡欣慶祝七夕之時，傳說另一頭的牛郎織女是否還是只能遙隔銀河等待喜鵲搭橋兩兩相望 抑或者早已不堪等待，兩兩相忘

一種乾果滾到某人面前停下來，那個人就代表那一種鼎甲，一直到大家都有功名為止。

（三）其他

🍃 食巧果

七夕乞巧的應節食品，以巧果最為出名。巧果又名「乞巧果子」，款式極多，圖樣則有捺香、方勝等，主要的材料是油、麵、糖、蜜。宋朝的《東京夢華錄》記載有很多種精緻的做法，除了油、麵、蜜、糖外，有加芝麻、花生、核仁、玫瑰等不同配料，油炸而成非常可口。

🍃 雕瓜果

宋朝《東京夢華錄》記載，北宋時京城在七月七日時，市面上還出售一些可供賞玩吃食的應節小東西。如在香瓜上雕刻出種種花樣，或在瓜皮表面浮雕圖案，稱做「花瓜」；用黃蠟鑄出小鴛鴦、小鴨、小雞、小魚等塗上色彩，放在水盆中，稱為「水上浮」；在木板上敷土重塑，讓它長出綠苗，再配上小茅屋、小人物，做成袖珍的田舍人家，稱為「穀板」；這些都充分顯示出北宋人極重視生活樂趣。

在如今七夕與情人節畫上等號的現在，實難想像七夕的應節遊藝原來是如此豐富呢～大家不妨在今年七夕準備巧果瓜果應應景，過個不一樣的七夕吧！這次 Cmaz 按照慣例同樣為大家獻上繪師們筆下的七夕節，陪伴大家一起度過浪漫的七夕！

＊以上資料部分摘自於維基百科及傳統藝術中心入口網。

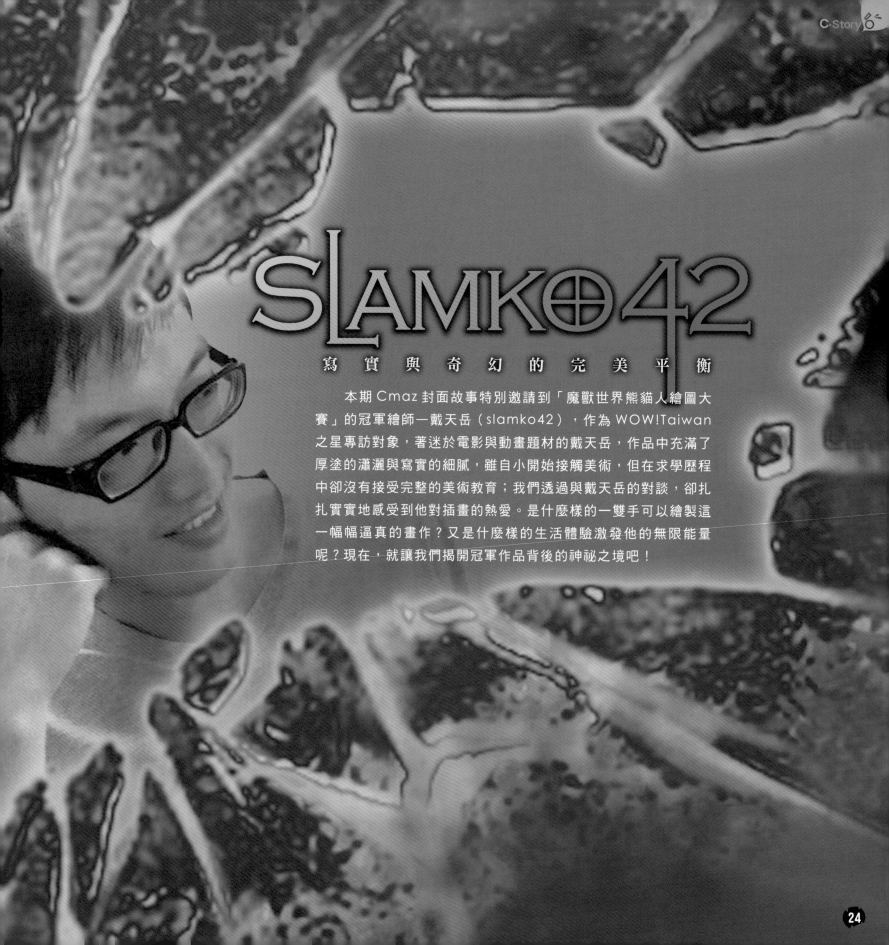

SLAMKO42

寫 實 與 奇 幻 的 完 美 平 衡

本期 Cmaz 封面故事特別邀請到「魔獸世界熊貓人繪圖大賽」的冠軍繪師—戴天岳（slamko42），作為 WOW!Taiwan 之星專訪對象，著迷於電影與動畫題材的戴天岳，作品中充滿了厚塗的瀟灑與寫實的細膩，雖自小開始接觸美術，但在求學歷程中卻沒有接受完整的美術教育；我們透過與戴天岳的對談，卻扎扎實實地感受到他對插畫的熱愛。是什麼樣的一雙手可以繪製這一幅幅逼真的畫作？又是什麼樣的生活體驗激發他的無限能量呢？現在，就讓我們揭開冠軍作品背後的神祕之境吧！

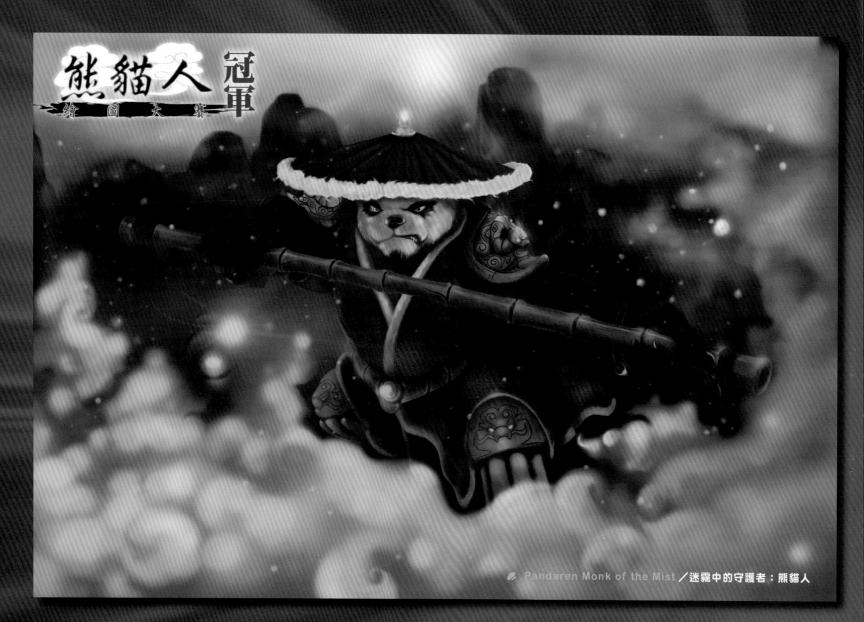

Pandaren Monk of the Mist ／迷霧中的守護者：熊貓人

SK 42

ご：「Pandaren Monk of the Mist」這幅作品非常吸睛，當初構想此作品時是從何衍生靈感的呢？從下筆到完稿總共歷時多久？

：絕對是迷霧。從一開始就打算從霧中下手，就很簡單的一個想法，純粹想要讓主角熊貓人有種守護者的感覺，畢竟照故事上來說他是一塊未經汙染的土地。所以既然是守護者，然後又有霧當襯托，我就想到“蛇”這種動物，也不知道是怎麼聯想的，就覺得把蛇當作一種秘密守護的感覺很不賴，有種如影隨形的感覺，所以就做出了這個裝備造型。至於從開始籌備到完稿的時間大概是一個禮拜多吧，中間當然有些抉擇讓我有些苦惱，像是本來想畫個性感的女熊貓，但我就是無法把圓滾滾的熊貓弄得很性感。

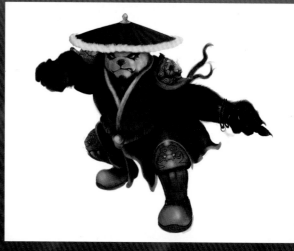

Ron! / 最經典的美國喜劇：王牌播報員。

：本身是 WOW 的玩家嗎？當初是怎麼接觸這款遊戲的？玩 WOW 的年資多久了呢？

SK42：當然，不過有一陣子沒玩了。當初是高中同學帶我玩這個遊戲，我大概玩了差不多三、四年吧，中間有中斷過，後來因為想做的事情太多就沒再玩了。

Pascal / 迪士尼魔髮奇緣裡的變色龍。

Catwoman / 漫畫版本的貓女。

Wacom intuos3 還有鍵盤滑鼠是必備畫具

手邊一定要有一本手寫本

雙螢幕讓繪圖更便利

平常多觀察、多接觸新奇的事物是 Siamko42 畫圖靈感來源。

：您的筆名「Slamko42」非常特別，這個名稱是怎麼來的？對您而言有什麼特別的意涵呢？

SK42：哈哈這其實是以前的信箱帳號，一直沿用至今。如果真的要說的話，它其實是跟籃球有關的名稱，Slam是一本籃球雜誌，KO是當年的湖人隊的歐布連線，而42則是他們兩人的背號相加所得（8+34）。很可惜他們後來拆夥了，繼續使用這個名稱算是對他們合夥時的一份紀念。

：本身從事的行業是什麼？是遊戲與設計相關的行業嗎？如何進入這個行業的呢？在工作之餘如何磨練精進繪圖的技巧？

SK42：我今年大學畢業，電腦繪圖是自己覺得非常有趣而摸索的。大三開始在YouTube上看到很多國外的電腦繪圖師製作Speed Painting影片後，就很想自己嘗試看看。平常都會要求自己畫圖的習慣。每天畫圖是必要的，不管是電腦上畫或是繪圖本上，真的要一有空就畫一下。

SLAMKO42

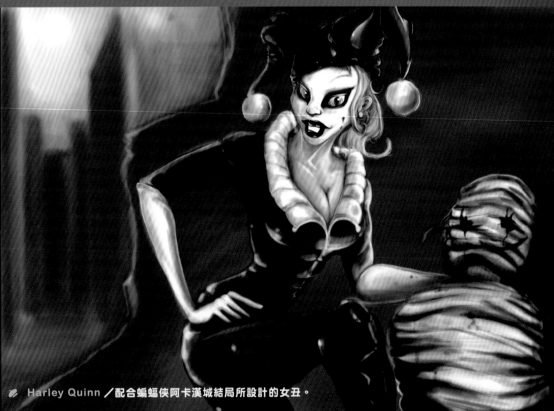

Harley Quinn／配合蝙蝠俠阿卡漢城結局所設計的女丑。

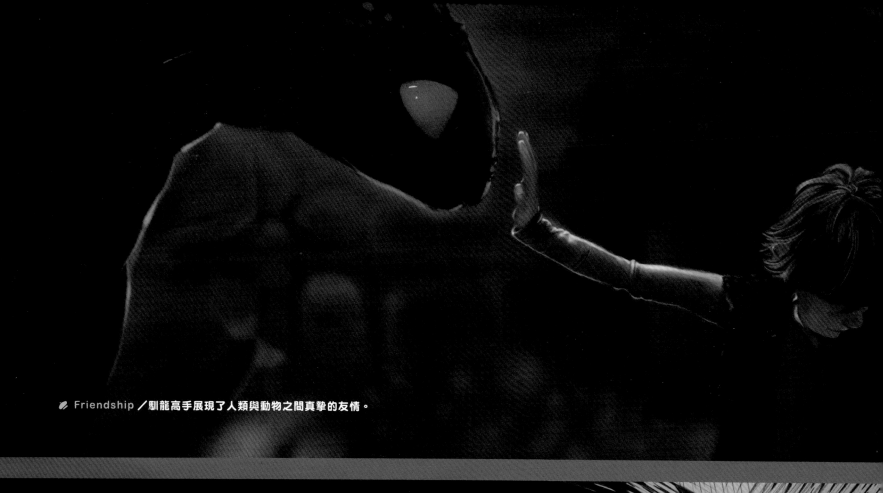

✎ Friendship ／馴龍高手展現了人類與動物之間真摯的友情。

✎ Catwoman in TDKR / Anne Hathaway 飾演的貓女。

✎ Batman ／漫畫版本的蝙蝠俠。

：從作品敘述當中，可以發現您對故事畫面的描寫非常擅長，平時除了繪圖之外，有涉獵奇幻故事或電影的興趣嗎？最喜歡的作品有哪一些呢？

：蝙蝠俠。我有在收集它的原版漫畫，數量不多，但那些格子中的故事都是我的靈感來源，不管是蝙蝠俠本身還是其他反派的故事我都深深著迷。至於他的電影，我很喜歡黑暗騎士的故事描繪，算是目前最喜歡的作品，當然經過這個暑假，最愛的很有可能會變成黑暗騎士：黎明升起吧？拜託別讓我失望了。

🖎 Batman 系列一直是 Slamko 喜愛的作品。

🖎 The Dark Knight Rises ∕今年暑假我最期待的電影。

課程有很多製作教學媒體的機會，這之中當然需要美工的配合，圖總算有了成果。所以多少有些幫助。不過我倒覺得平常多畫圖，多觀察，才是進步的關鍵。然後還是一樣，每天都要畫圖，不限素材不管地點，甚至是在捷運上都可以。

我這個機會拿到冠軍的殊榮，平常努力畫圖總算有了成果。如果有機會的話，當然願意嘗試不一樣的風格。我本來蠻想設計一個背叛者熊貓人角色，畢竟故事中描述的淨土不可能完全沒有汙點，而這個角色的故事有點像伊利丹那樣的味道。

部完成。在這之後想慢慢走到動畫產業那算是我的最後目標也是我的夢想之一。

Hunger Games ／飢餓遊戲裡堅定戰鬥 Katniss Everdeen。

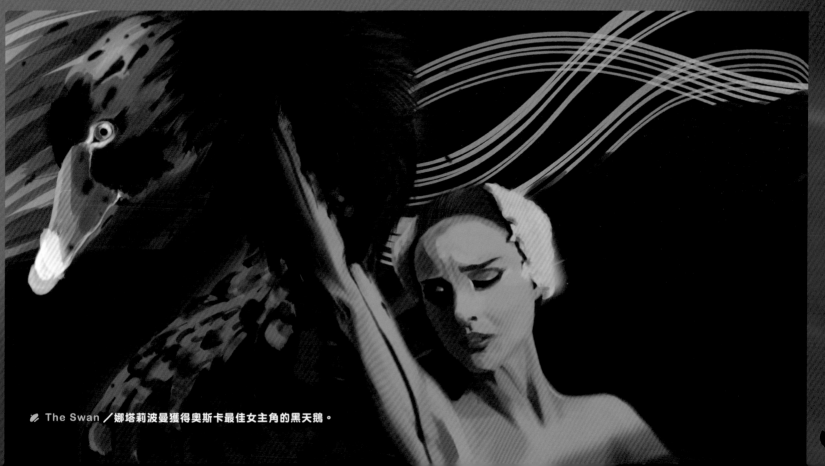

The Swan ／娜塔莉波曼獲得奧斯卡最佳女主角的黑天鵝。

Slamko Art

✎ **Dreams** / 全面啟動夢境的崩壞。

SLAMKO42

畢業／就讀學校：
淡江大學教育科技學系
個人網頁：
http://slamko42.deviantart.com/
http://0rz.tw/FhHg9
啟蒙的開始：國小美術班
學習的過程：參加工作營，並自主畫圖
未來的展望：往動畫發展

：身為一個創作者對於臺灣目前的創作環境有甚麼感想嗎？就以插畫的市場而言的話，是否期望未來有甚麼樣的改善？

SK42：希望這類的比賽能夠多辦一些，可以刺激創作者的創意，如果是有國外的比賽並且台灣可以幫忙聯絡當然是最好啦。老實說我算是剛剛踏入這一塊領域，而且是純粹興趣才電腦繪圖，當然希望看到未來這塊領域受到很多關注，讓更多人來參與。過如果可以的話，市場而言還沒有很了解。不

C：最後對Cmaz的讀者們說一句話吧！

SK42：有位長輩跟我說過一句話，送給讀者吧：別安於現狀，如果是有遠大抱負的人，別輕易放棄自己的夢想，一定要勇敢的去追夢。

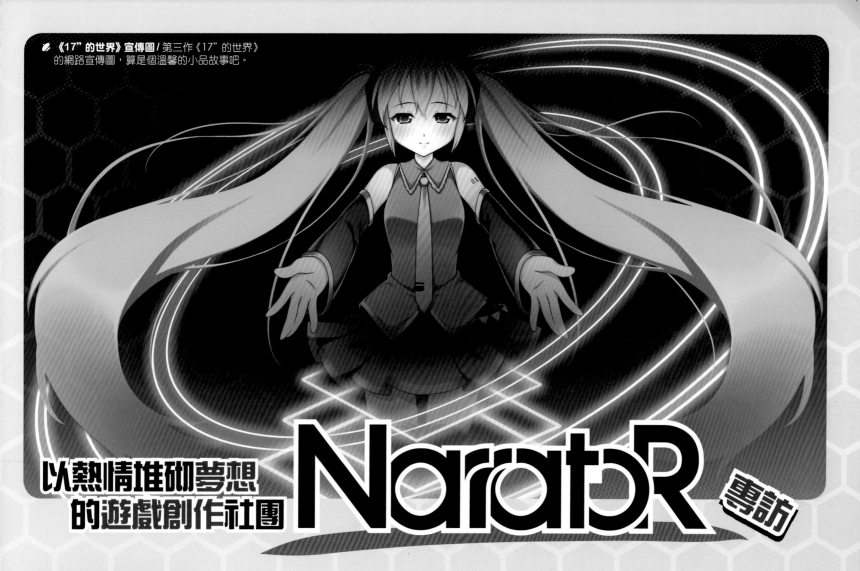

《17"的世界》宣傳圖 / 第三作《17"的世界》的網路宣傳圖，算是個溫馨的小品故事吧。

NaratoR 專訪

以熱情堆砌夢想的遊戲創作社團

在 ACG 相關產業中，動畫、漫畫、遊戲為三大產業內容，製作的複雜度上又以後者為高，由其在同人圈子當中，要自行製作同人遊戲更是實屬不易。今天我們將介紹一個不一樣的同人遊戲製作團隊—Narrator，成員大多還是學生的他們，憑藉著僅有的熱情與天分製作 AVG 遊戲，Narrator 雖為國內少有的自製同人遊戲社團，但卻不以國產遊戲的名號自居，反從內容著手，由遊戲中的小地方切入，希望以潛移默化的方式帶入台灣文化。現在就讓我們透過 Cmaz 與 Narrator 的對談，開始了解製作 AVG 遊戲的甘與苦吧！

C：社團名稱「Narrator」是怎麼來的呢？當初成立的機緣是什麼？

N：因為身為創團者的我（張毅）比較擅長的項目是寫故事，而 AVG（文字冒險遊戲）通常也比較注重腳本，想說遊戲也是說故事的一種方式呀，就找了類似「說故事的人」這樣的英文當作社團名了。順便一提，我英文很爛，所以如果對這單字有點誤解……也來不及啦！

而創團是在高三的時候，那時候跟兩個國中朋友聊到三人的專長剛好是寫作、繪畫、程式，似乎剛好是做遊戲所需要的三個主要領域，於是就開始做啦！最初成立的團體是「FANation」，雖然沒過多久就發現不是想像中的那麼簡單，也因為理念不和而吵了好幾次架，重組之後的「Narrator」已經只剩下我在做了，但也認識了很多可靠的夥伴。

36

己：目前 Narrator 的成員組成為何？各自負責的工作項目有哪些呢？

N：現階段固定團員約有7～8人，學生與非學生都有，基本上成員的背景雖與遊戲沒有直接關聯，但多是與各自負責項目相關的科系…Narrator 在成立時就有分組了，因為我沒讀什麼理論，就靠胡思亂想分了以下四組…

● 文字組：寫故事、文宣、企劃、部落格的更新以及遊戲的畫面控制（我們是叫「演出」）。

● 繪圖組：跟遊戲相關的圖片繪製，又分為人物、背景、全畫面 CG、宣傳素材、介面設計等等。

● 音樂組：配樂，本來還包含效果音，不過目前是我自己在做……

● 程式組：像大家看到的 Title 畫面、Save 畫面，還有各式各樣的系統功能，都由這組負責。

對外的接洽目前多半是張毅跟貓掌在負責，不過我們兩個人做得很辛苦，在想辦法看有沒有辦法跟人合作，「把作品推廣出去」的任務交給擅長的人，我們團體專心開發遊戲就好這樣。

《精靈旋律》宣傳圖 / Narrator 的第一個作品，在網路上免費發佈，敘述一群不受時間影響的小精靈日常生活的童話風格作品。

己：每一款遊戲的製作都需要非常充足的時間、人力及成本，在這些層面 Narrator 是否曾經遇到瓶頸？當遇到困境時又是如何克服的？

N：說到成本一般就是商品製作，例如光碟製作、周邊印刷等等，但最困難的其實就是人力，因為我們是類似社團的性質，所以就算有人拖延進度，企劃也只能勸說。一開始抱著熱情與理想加入的人很多，但時間久了，能撐到遊戲完成的人真的很少。而遊戲製作又是團體才能完成的，只要一個人在關鍵時刻離開，就算圖全部準備好了，音樂沒好，一款遊戲也沒有辦法完成，每次總是特別麻煩程式在最後熬夜把全部素材合起來測。

要避免這種情況的方法最好是外包製作，在時間方面比較容易掌握；當然如果遇到突發狀況還是必須得設法解決，好在身邊的朋友總是會適時伸出援手幫忙到最後。

這五年做下來，現在每一組都有很可靠的人，非常感謝大家在沒有報酬的情況下願意一起努力到現在。

繪師・Saiste 的工作檯 / 好多遊戲機！但是都沒時間玩……

己：Narrator 的遊戲現已完成三款，從去年的「精靈旋律」、「鏡」、到最近的「17"」的世界」，整體而言遊戲的製期需費時多久？而在這幾款遊戲的製作過程中，有沒有最令您感到印象深刻的經驗？

N：看企劃的規模而定，而越後面的作品因為團員漸漸都固定下來了，所以效率比較好。大致上來說，《精靈》五萬字大概花了一年，《鏡》十萬字花了三年，《17"》七萬字大概四個月，《鏡》這款作品其實當初想要做得很大，實際上腳本有三四十萬字了，只是發現做不完，所以目前只推出了上半部的故事，以後有時間的話應該會重新整理一下，以比較簡潔的方式重新且完整地呈現這個故事。

而在《鏡》這款遊戲的製作過程中，課堂上的教授在此時加入了 Narrator，在配樂方面給了很大的幫助，因為同人遊戲製作同好的找尋一直不是一件太容易的事，因此教授對遊戲音樂的熱心是令我印象最深刻的地方。

《下課三點鐘！》開發中介面 / 目前正在開發的線上連載 AVG 作品，故事大概是大學生的社團生活，打算採取線上連載、免費發佈的方式。

C：Narrator 自製遊戲著重於故事性，在遊戲劇情的鋪陳上應頗有心得，是否能請您說明在構成一個完整的 AVG 遊戲劇情所必備的要素為何？當您遇到創作瓶頸時如何找尋靈感呢？

N：重視劇情的 AVG 遊戲的故事（會這麼說當然就是也有重視……其他的），自己是覺得大概可以分成兩個重點，一個是「劇情的鋪陳」還有一個是「人物的刻畫」，這部份其實跟小說所用到的技巧是類似的，所以當初在這兩方面比較沒有碰到困難。

而寫劇情腳本要注意的，主要有場景的使用；小說只要有場景描述就可以了，但 AVG 遊戲中，很多情況都需要繪製背景，如果主角一直四處亂逛，每天去的地方都不一樣，到時候背景的量就會很大，每張卻又只用到一兩次。還有圖片的關係，所以對外型描述可以酌減，對氣味、觸覺的描述則要特別注意。

而自己習慣先從故事的結尾想起，而這種東西通常都是冒出來的，我也沒辦法控制。不過很好的故事、動畫、遊戲會像種子一樣，多接觸多種幾個，哪天冒出點子的機率就比較高些。這邊都會留點「高營養故事」備用，像目前「秒速五釐米」還靜靜地當著我最後一個存糧。

C：曾考慮將遊戲製作發展為本業嗎？如果是的話，目前有多少困難需克服的？如果不的話，又是為什麼呢？

N：可以的話當然希望當作本業囉，畢竟這是自己喜歡的事情，但我也知道以台灣現在這個環境，很難，而 AVG 遊戲又不見得會被現在的遊戲公司當成是一個「遊戲」，總之就是在能努力的時候多做些努力囉。

再來就是宣傳的部分，如先前提到的若是能有擅長經營的人來負責宣傳與管理，讓創作團隊能專心開發遊戲，這樣也許能離夢想更近也說不定。

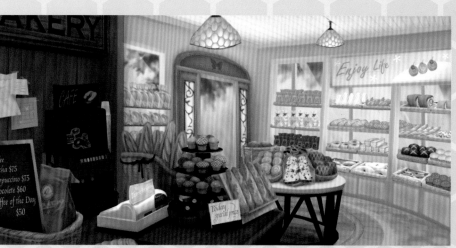

《17"的世界》背景 /《17"的世界》中主角打工的麵包店，是偷偷參考台北某間麵包店繪製的，背景繪畫師畫這張的時候少女心爆發，就變成這麼夢幻的樣子了。

C：目前 Narrator 的遊戲以 AVG 類型、原創角色、原創故事為主，是否有考慮製作其他類型的遊戲？角色方面今年也開始嘗試二創角色，這之間的變化經歷了什麼樣的轉折呢？

N：會製作 AVG 遊戲，主要是因為這種遊戲類型的製作門檻比較低，即使是我們也可能做出不出商業作太多的作品，現在多半都以追求高畫質來呈現劇情、爽快的戰鬥畫面等，是我們不可能做到的。不過最近玩了《IB》、《五元日常》兩個遊戲，讓人覺得即使畫面是點陣圖，還是藉由各種方式做出非常非常出色的作品。其實也有想到幾個故事是適合其他遊戲類型的，不過這一定是要等團體非常成熟之後才能做的的挑戰了。

而會嘗試二次創作，主要是因為原創的作品實在太不顯眼了。例子，今天我就算在雪山上舉行甜甜圈免費試吃活動，就算我做得不錯，也不會有人知道。而原創遊戲界就類似雪山這個環境，根本罕有人煙，所以用什麼方式都很難讓人認識我們這個團體，所以我們才會試著搬到一零一旁邊去辦試吃活動。

C：貴社對於同人場的參與度高嗎？相較於繪本，同人遊戲在會場上的宣傳有何獨特之處？

N：我們社團都會參與 FF、PF 活動，最一開始是從《鏡》開始參加的，相較於繪本，同人遊戲在同人會場上處於一個極度劣勢的位置。在擁擠的會場中，大家多半都是一瞥就被擠到下一攤了，繪本可以在短時間的試閱中展現出內容，但要看一個遊戲作基本的了解，非得停下來看一下角色設定、故事介紹不可，這就造成了每次遊戲攤位總是冷冷清清的情況了。

不過我們在《17"》時新增了網路販售的管道，希望透過更多方式讓大家購買並認識我們。

話雖然如此，這次做了感覺實在與當初原創團的目標有違，接下來還是會在原創這方面努力吧……

小鋒

還是車上涼快多啦……

《鏡》遊戲畫面 /《鏡》原先預計是四十萬字的長篇作品，但最後只完成了一條線（十多萬字），很多準備好的素材還沒用上，或許到時候會把劇情縮短，試著做出精采緊湊的完整板吧。

ㄜ：您對台灣同人遊戲市場的整體創作環境是否感到滿意？對於未來抱有什麼樣的期待呢？

N：我覺得目前同人遊戲市場的創作環境還有非常非——常大的進步空間。首先是大家對這一塊不夠重視，政府一直想推動動畫產業創作，卻不知道動畫這麼耗成本的製作，在「動畫、漫畫、遊戲」中應該是在頂端的位置。我們如果先透過較低成本就可以製作的漫畫或 AVG 遊戲，知道哪些作品受歡迎之後再來改編成動畫，是不是就會有固定的支持者了呢？如此也不會出現之前號稱花費兩億卻發生慘案的情形。

雖然很難，但就像當時開始製作遊戲時所想的一樣。現在有多少人是為遊戲而學日文、對日本有好感的呢？這是因為讓別人認識我們的方法。這並不是說我們的故事人物約會時要去吃臭豆腐，他才會是一個「台灣味」的遊戲。而是像我們開始玩社團是在大學、日本是在高中，這就是我們不用刻意營造，就會把我們的生活放進去的例子。對不認識我們的人，希望有天我們的作品能讓他覺得「台灣好像很有趣」，而對於在這裡生活的玩家，如果有天能看到自己住的地方成為一個好遊戲的背景，應該也會有很棒的感覺吧！

ㄜ：對遊戲製作充滿夢想的新手們也即將踏入這個領域，最後請和他們以及 Cmaz 的讀者說句話吧！^^

N：作遊戲需要很長的時間，沒有想清楚，只靠著一頭熱很容易就會給人添麻煩的，最主要就是要知道什麼事自己作得到的。很多人會說，我要做遊戲，我要做網路角色扮演遊戲，但先不提開發的難度，光維持一個網路遊戲所需要的經費大概就沒有社團負擔得起了。對遊戲社團的能力先有個底，就不會有期望落空的情況發生。這是條非常非常——常艱辛的道路，先考慮好再上步吧！

而 Cmaz 的讀者們，感謝您讀到這裡。Narrator 遊戲製作社團創立至今做了許多的努力，雖然我們現在還不是很成熟，作品跟商業作比起來……嗯……不抱持著「支持你們！」的心態可能會考慮很久才買得下手，但以我們的現況，真的很需要大家的支持，協助我們度過這個成長期（光這次《17"》目前還虧了五位數……以學生來說已經是很大的數字了），從第一款的精靈只有立繪淡入淡出，第二款的鏡加入了較多的演出效果，到第三款的《17"》加入了較多的音效與震動等效果，能再繼續做下去，再進步下去，終有一天會做出讓大家是因為「這社團的遊戲，好玩！要買！」的作品吧。

Narrator 夏季看板娘 / 團裡不乏一些奇怪的人、充滿戲劇性的各種事件，還有奇蹟般的每一天。如果想的話，應該可以遊戲化、漫畫化吧。很久以前還參考團員做了人物設定……

Narrator 遊戲製作社團 小檔案

我們原先以學生為主，現在有些人畢業了、也有些有製作熱誠的社會人士加入。目標是寫出好的故事、做出好玩的遊戲！

社團聯絡方式
個人網頁：http://narratorsgame.blogspot.tw/
其他：http://www.facebook.com/narratorsgame

社團經歷
2009. AVG 遊戲《精靈旋律》
2012. AVG 遊戲《鏡》
2012. AVG 遊戲《17"的世界》
線上連載 AVG《下課三點鐘！》（七月網路免費發布）
AVG 遊戲《シニガミと過ごした七日間（暫名）》（企劃提案中）

《17"的世界》遊戲介面 / 春天時完成的第三作，在畫面表現等各方面比起先前的作品都做了不少改良，官方 blog 上面有試玩檔案可以下載。

Cmaz!! 臺灣同人極限誌

通路販售中!!

購買Cmaz再也不用等啦！
Cmaz!!臺灣同人極限誌於全省各大書局均有販售！

金玉堂文具批發廣場

書田文化廣場

墊腳石文化廣場

諾貝爾書局

敦煌書局

何嘉仁書店

紀伊國屋書店

金石堂書局／網路書店

誠品書局／網路書店

博客來網路書店

超過300間
實體門市及網路書店皆可購買，
還在等什麼，趕快火速入荷啦！

神鬼絕色

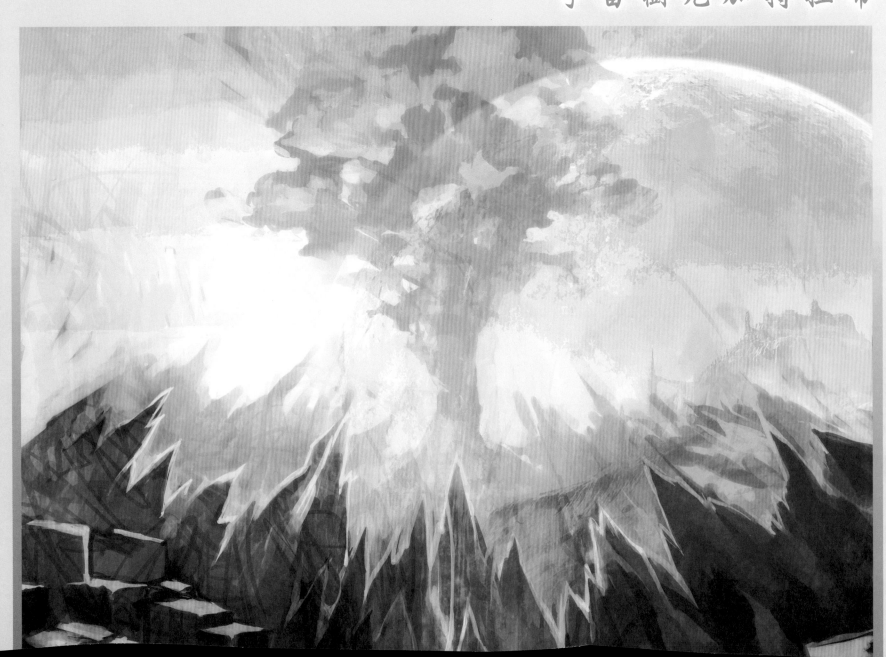

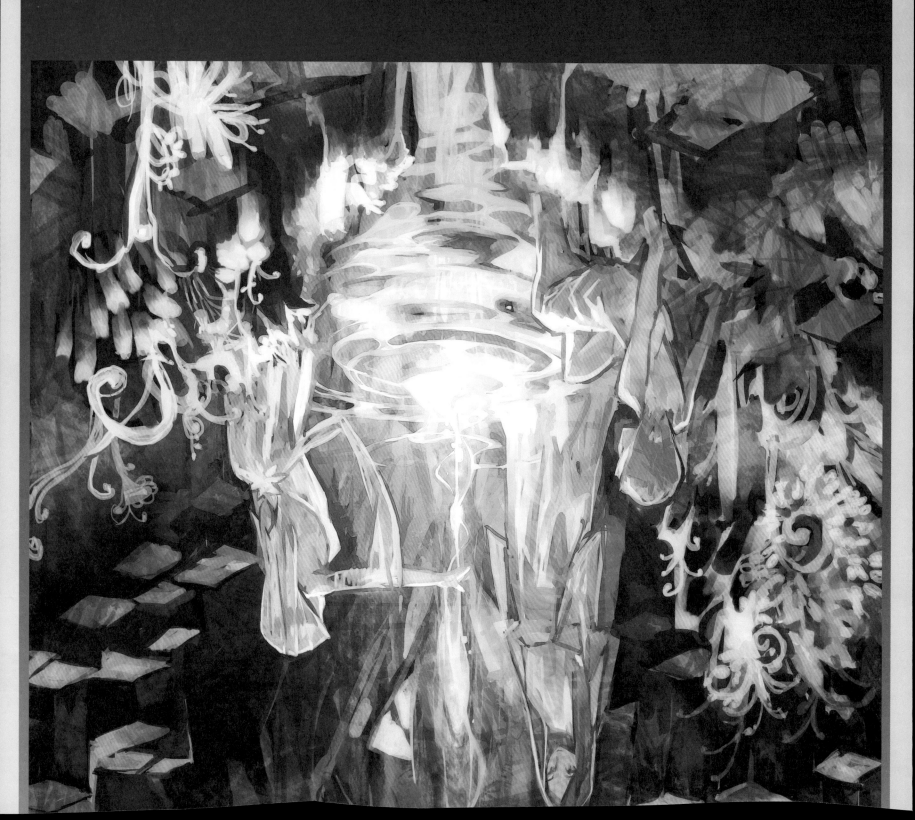

字宙樹尤加特拉希

雙貓屋

貓小渣

Uni

葬希

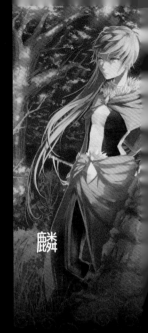
麟

Painter!!

繪師搜查員 × 繪師發燒報

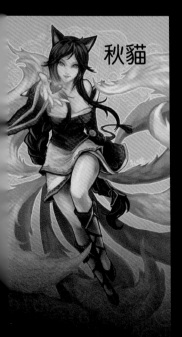
秋貓

那卡

NEBA

蘇瓦

櫻庭光

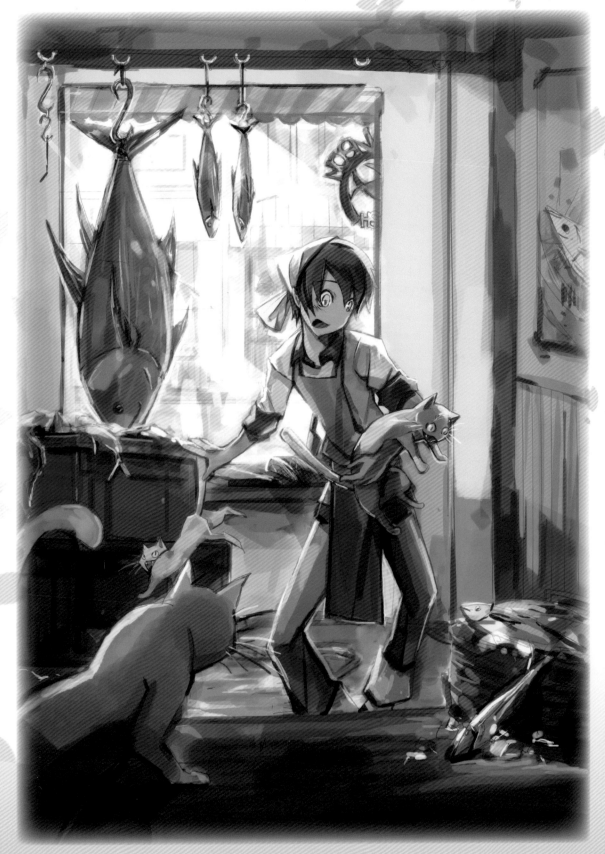

貓小渣
Hukai

繪師聯絡方式

個人網頁：
http://shadowgray.blog131.fc2.com/
噗浪：
http://www.plurk.com/hukai
巴哈姆特畫廊：
http://home.gamer.com.tw/creation.
php?owner=shadowgray
PIXIV：
http://www.pixiv.net/member.php?
id=777076

✎ 漢森的漁鋪 /
　貓貓貓貓貓貓貓，我喜歡畫貓畫很多貓！

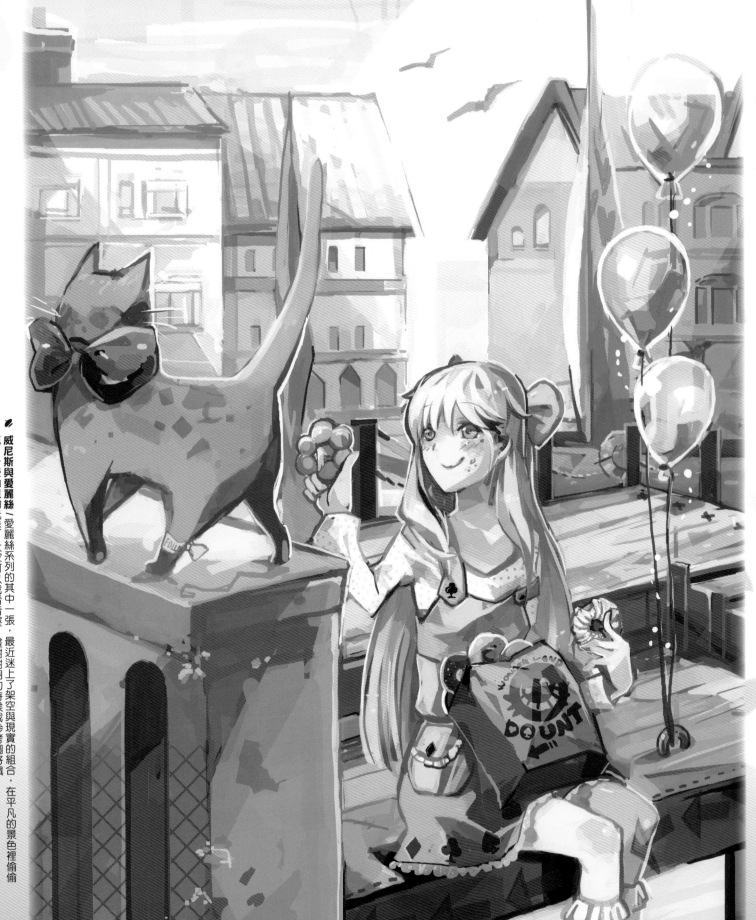

威尼斯與愛麗絲、愛麗絲系列的其中一張，最近迷上了架空與現實的組合，在平凡的景色裡偷偷藏了一些仙境的元素，大家可以找看看喔！畫甜甜圈的時候找參考圖好餓…

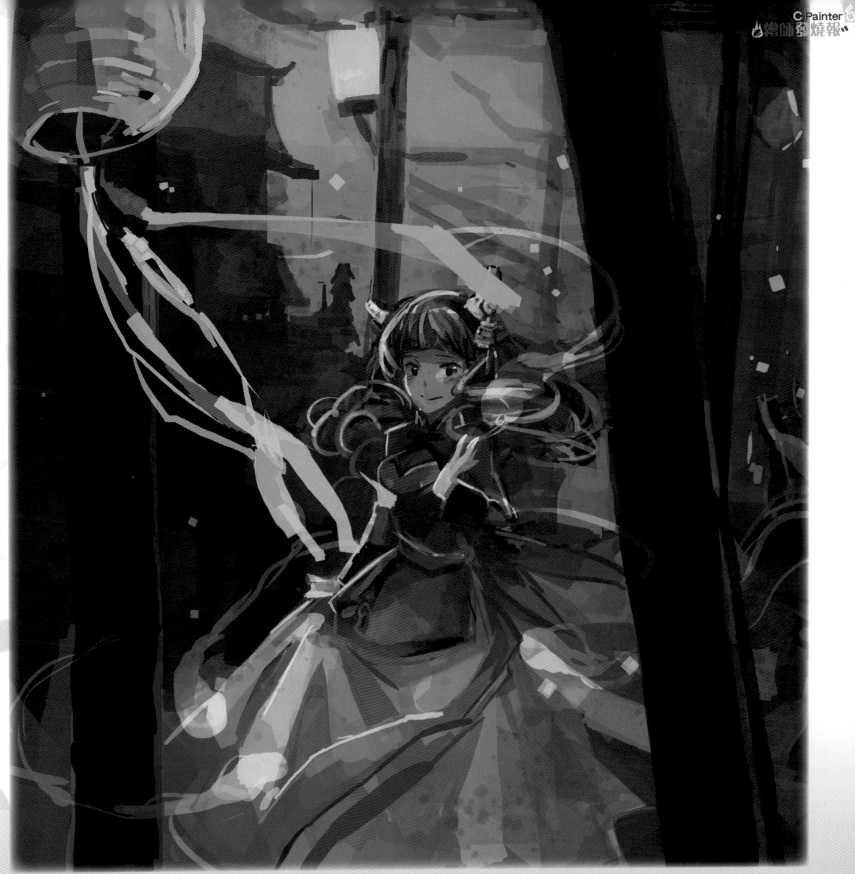

東方古鎮 / 偶爾也想畫畫中國風的圖，妖物的少女與鬼火，特別喜歡中式的燈籠，流蘇飄飄的很有感覺

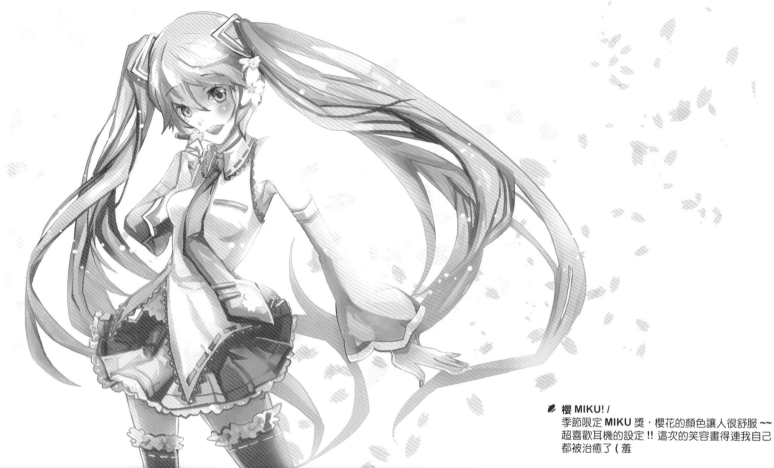

櫻 MIKU! /
季節限定 MIKU 獎，櫻花的顏色讓人很舒服～～
超喜歡耳機的設定!! 這次的笑容畫得連我自己
都被治癒了 (羞

近期狀況

接了一些同人邀稿，第一次幫遊戲 (LOL) 畫官方
論壇插圖覺得很興奮!! 希望可以被稿件塞得滿滿
滿!(快來找我 !)
最近好喜歡復仇者聯盟，美式的萌點原來也這麼
有趣!! 另外 F/Z 好好看!! 有空也想多畫一點同人!
其他 ... 還有什麼呢 ... 要出新刊了，還是多多地
畫圖吧 ...

近期規劃

陸續地在進駐同人活動 ... 請大家多多指教!! 希望
可以每年一本以上!
最近想畫某出版社辦的插畫比賽 ... 希望大家鞭策
我 O □ Q

盜賊少年、妖精少女（左圖）/
一邊想著「如果是冒險系輕小說封面的感覺」一邊畫
出來的圖，用了有點中東 (?) 的元素，我愛奇幻風！

聖誕少女（右圖）/
很想畫北極熊所以就畫了 ...
少女的服裝基本上跟個人社團「椰子喵的椰子園」
2011 年聖誕節在同人展發送的明信片設計差不多～
還參考了芬蘭的元素！

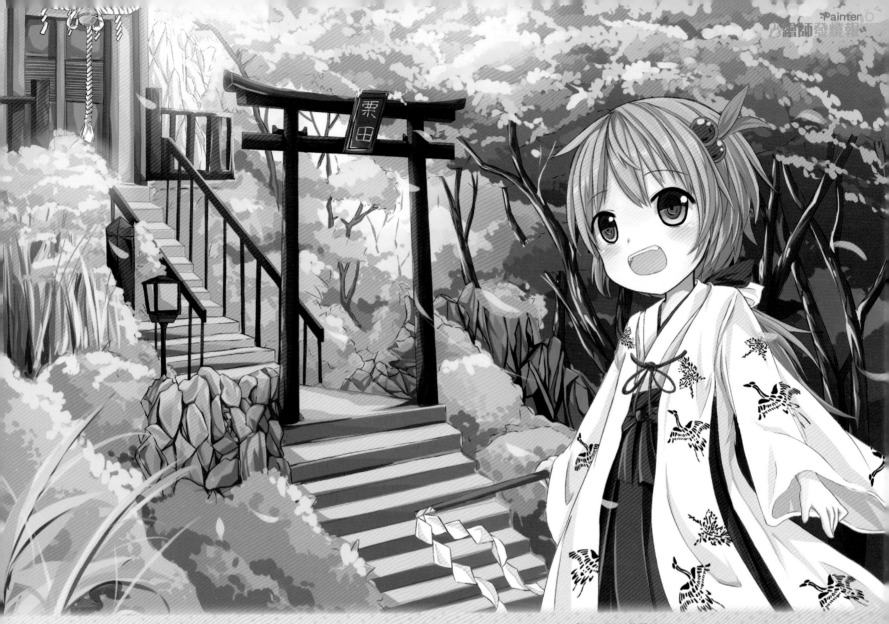

Painter
繪師發燒報

栗田神社的夏日！
栗田是社團的看板娘唷!!!屬性是松鼠！這張試著用了
新的畫法畫看看！顯然還不是很上手！繼續努力 OW<

繪師聯絡方式

個人網頁：
http://diary.blog.yam.com/loveindog999

噗浪：
http://www.plurk.com/loveindog

近期狀況

這學期轉學到華夏技術學院，在永平高中帶社團，其實滿開心的！這裡有好多好棒
的人，學生也都很可愛！但還是會想念以前的朋友，最近總覺得懶洋洋的 =w=
5月病吧!?不過要開始振作了阿阿阿阿阿阿阿阿 ~www
最近正在玩終於飄洋過海而來的ものべの那款真的超好玩的耶!!不過目前還在攻
略女主角當中！

近期規劃

最近想要畫：一起一起這裡那裏的同人本

櫻庭光
Sakuraba Hikaru

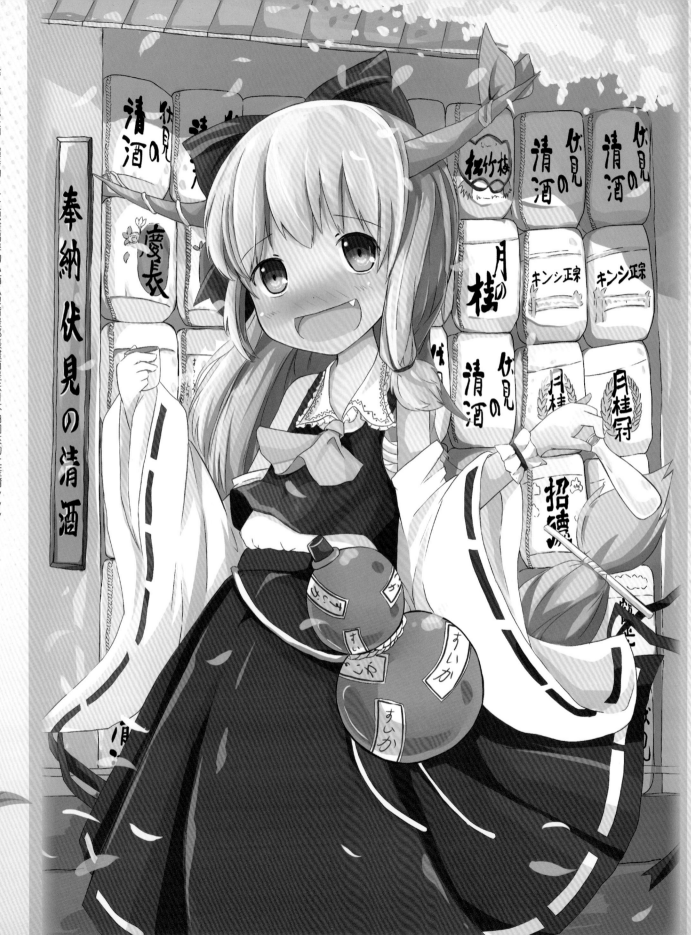

醉・夢・想〜酒…超棒的!一直想畫喝醉的小西瓜!!!背景那張畫面是去日本拍回來的土產唷www

奉納 伏見の清酒

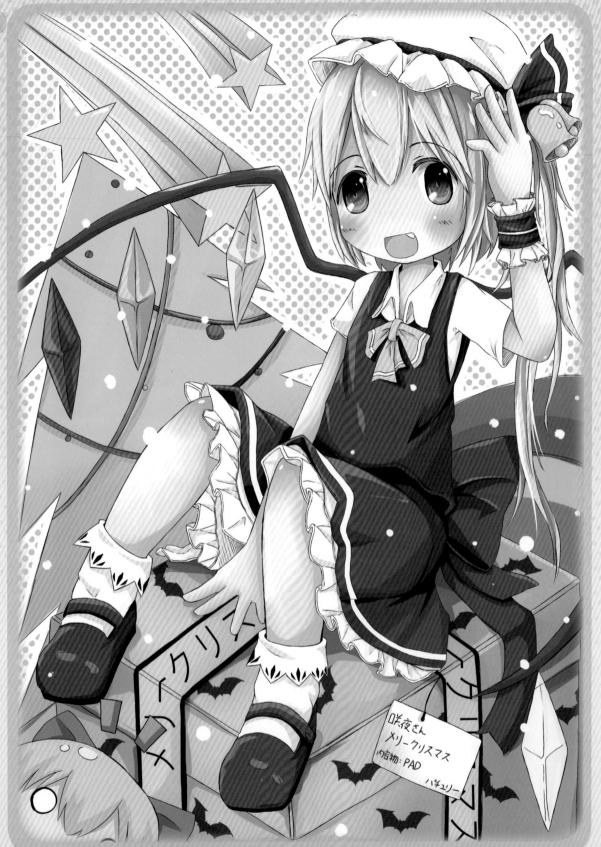

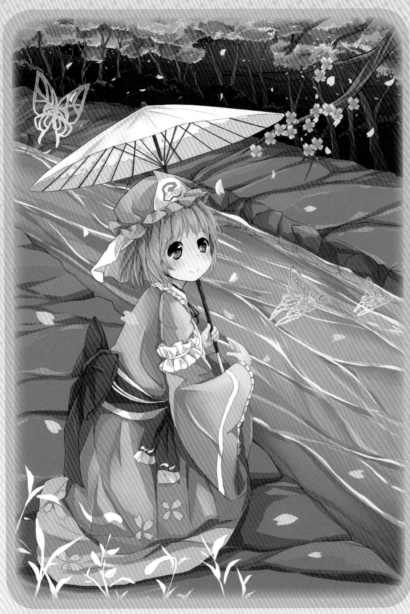

✎ 染墨的櫻花／
　這張是想要畫幽幽子年輕的時候，不過好像一個不小心太蘿了…www
　最難畫的還是水啊！！！水好難掌握阿！

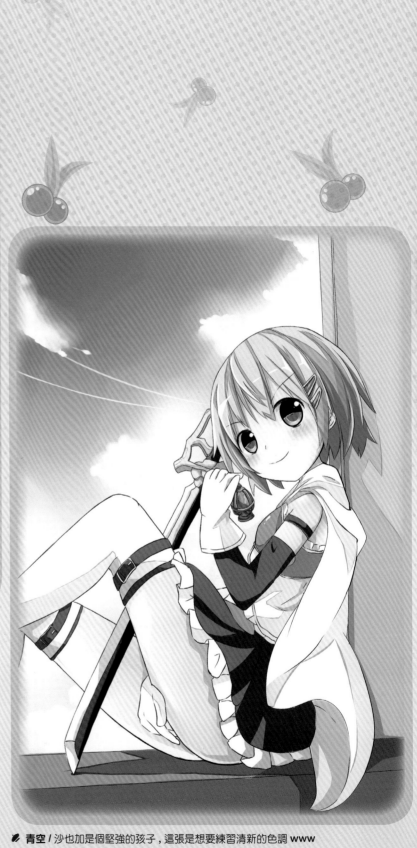

✎ 青空／沙也加是個堅強的孩子，這張是想要練習清新的色調 www

◢ Cherry&Blueberry /
PS 上色練習！想要嘗試清透感～
結果最滿意的部分是水果 XD

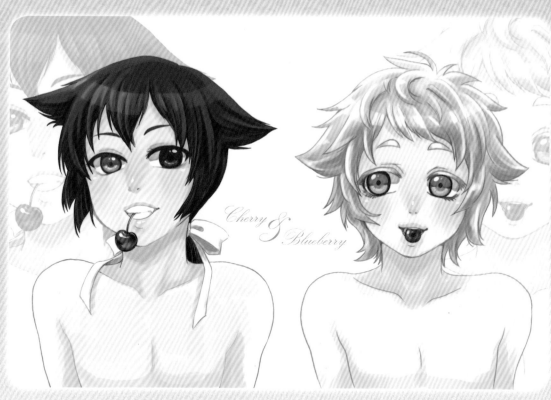

Cherry &
Blueberry

繪師聯絡方式

個人網頁：http://blog.yam.com/nightcat
噗浪：http://www.plurk.com/meow_nightcat

近期狀況

很開心的報名了許多場活動而陷入趕稿煉獄中。
但這都是因為愛呀 !! 因為愛 !!!(語無倫次)

近期規劃

目前想從基礎開始好好學習，
首先，要勤加練習才行 !!!

雙貓屋

◢ 台灣 印象 / 聽完灣娘的角色歌而畫的，
歌詞充滿了許多台灣特色景點與小吃，
非常喜歡 !!! 背景是默默用心的地方 XD

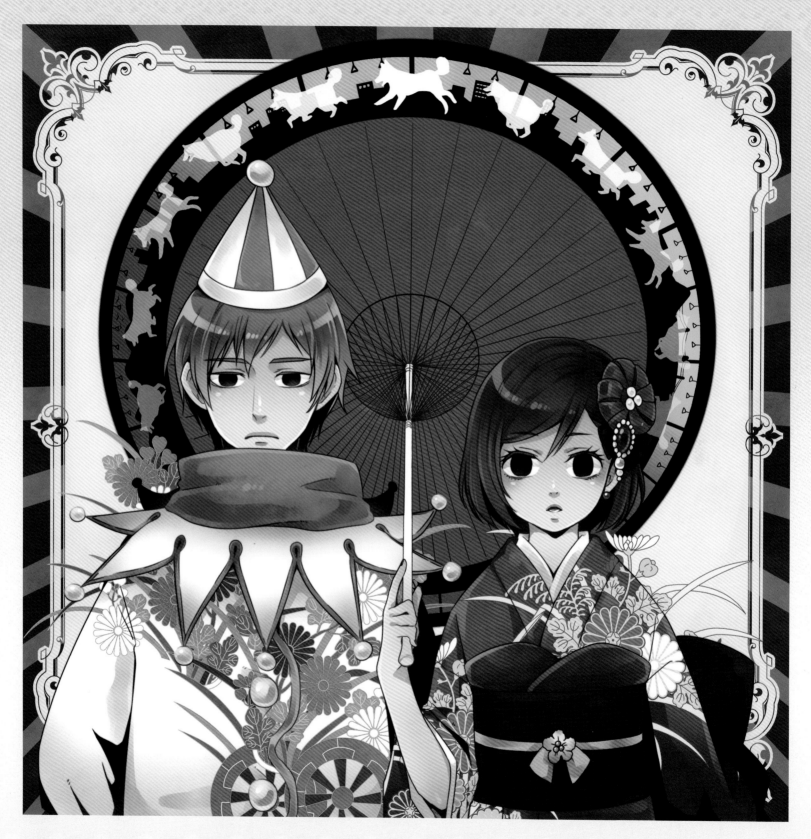

野良犬疾走日和 / nico nico 交流會合本彩稿，很喜歡 KAITO 跟 MEIKO，所以選了這首曲子當題材。

Sailor Moon Calender 2013 / 與友人一起出的周邊新品月曆封面，最近對美少女戰士的愛又復燃了!!!童年回憶!!!最喜歡女主角小兔了。

15／與友人一最近迷上的恐怖美術館遊戲，劇情跟人物設定都非常迷人，很快就沉迷其中∭

苑文希

繪師聯絡方式

個人網頁：http://blog.yam.com/darkthubasa
其他：http://blog.yam.com/lacrimosakimu

近期狀況

最近靈感好多好多，雖然都是些片段跟小場景，不過全都塗鴉下來的話，會發現數量驚人呢!!期末作業跟好多行程排山倒海而來，可是越是忙碌好像越想塗鴉呢（遮臉）

參加了PaperMan(紙片人射擊)的過場插圖比賽拿了獎項，真的好開心！真的很謝謝支持小希的玩家呢 >W<! 以後在遊戲裡讀取畫面可以看到自己的圖呢！

最近除了看小馬還是在看小馬，**My Little Pony: Friendship is Magic** 超棒的!! 除了生動的腳色描寫，感動純真性質的劇情以及動聽的歌曲都讓我對這部歐美動畫愛不釋手！希望大家都能賞個光去接觸看看這部好作品ˇ
現在台灣也有播放了呢～這次的圖都跟小馬有關，不知道大家是否喜歡呢？雖然這次都是以擬人呈現，不過再自家 DA 跟巴哈小屋都有放置小馬的相關創作，歡迎大家來喝茶做朋友喔 QWQ

最近的創作主軸都在二次原創小馬的人物（擬人）設計上，以小馬的世界觀跟設定再擬人化，來詮釋帶有悲劇性色彩的故事，希望能早日呈現。

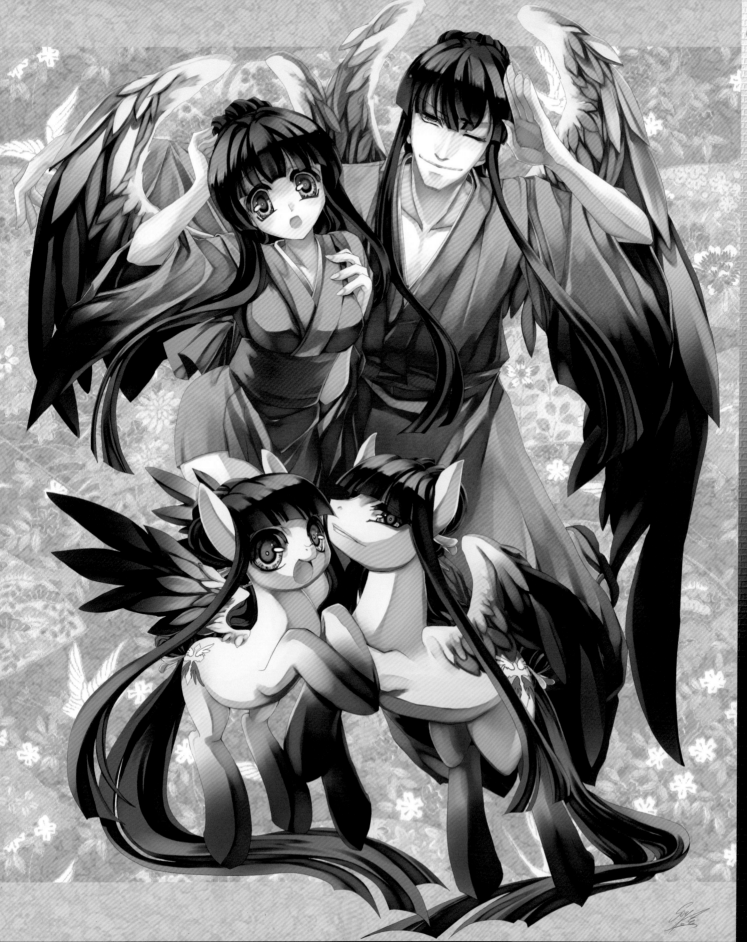

私 の Ponysona／每個畫小馬的人也都會設計自己的Ponysona(作者的代言小馬)呢～將自己的髮誇張化後就變成這樣了…。因為覺得自己有時候也很MAN(自以為)所以順便畫了性轉版本⁄⁄⁄⁄漸層色的翅膀是這張圖的一大挑戰！

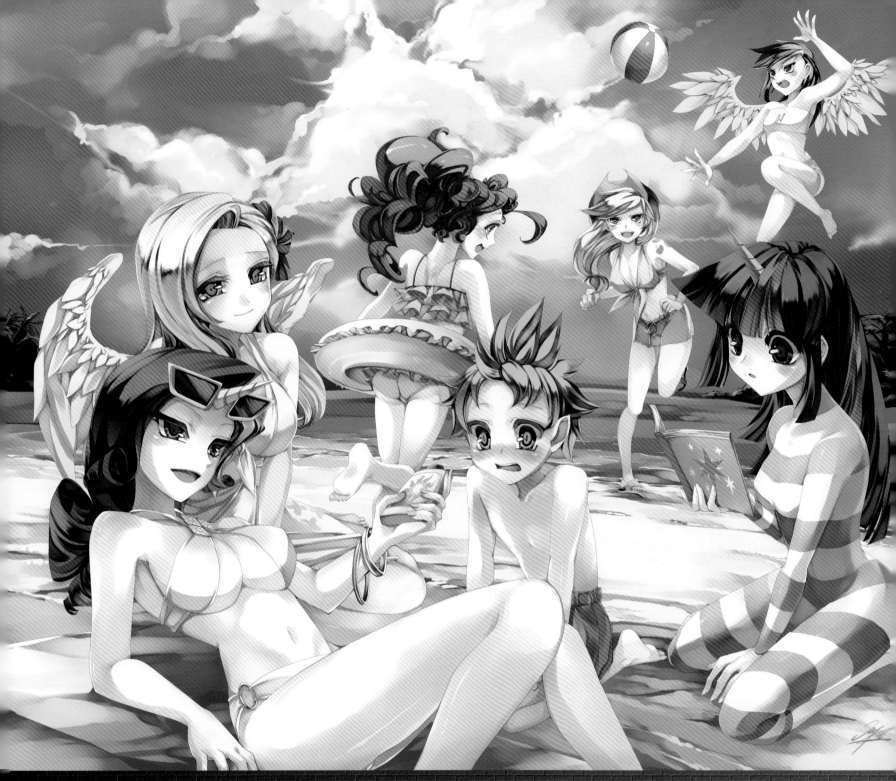

近期規劃

近期之內定的目標就是出自己的第一本同人誌（個人誌），想要利用學期結束之後的空檔來好好的畫本，以最好的品質出刊。這個暑假的期望則是希望能至少獨立製作一首歌曲 PV，這是每次都計畫卻沒做到的一件事情，今年一定要做到！還有還有也希望能將上述說的二次原創小馬擬人的故事能夠具體化！總之就只能 Fight 了！

Summer~Friendship is Magic /

MLP(彩虹小馬) 本作中的主角一行人在海灘渡過的構圖，這張是我首次的多人圖嘗試 (遮臉)。不成熟的地方還請各位指教了 >"<
除了多人構圖，還有海邊場景，大片天空都是我第一次嘗試畫，翻了好多照片才揣摩出這樣 (哭)。天空的雲想要故意刻的有點公主的樣子，結果反而變成四不像了！
這張圖畫完才發現變成後宮圖了！(驚愕) 希望能讓大家酷熱的夏天清爽一點 XD

麟 LIN

沐光の影／墟の影系列第一張。

個人簡介

畢業／就讀學校：
泰北高中
曾參與的社團：
漫畫社
個人網頁：
巴哈小屋：http://0rz.tw/Zv7KA
噗浪：http://www.plurk.com/Forlin/invite
E-mail：ko2915277ok@yahoo.com.tw

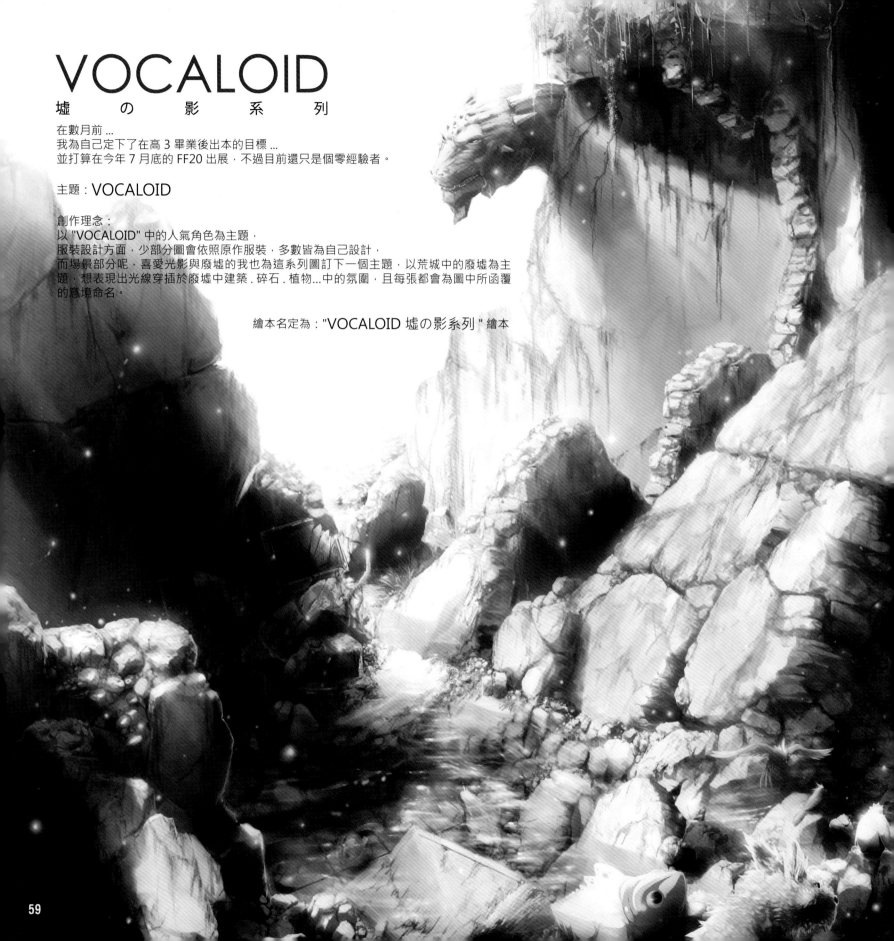

VOCALOID
墟 の 影 系 列

在數月前...
我為自己定下了在高 3 畢業後出本的目標...
並打算在今年 7 月底的 FF20 出展，不過目前還只是個零經驗者。

主題：VOCALOID

創作理念：
以 "VOCALOID" 中的人氣角色為主題，
服裝設計方面，少部分圖會依照原作服裝，多數皆為自己設計，
而場景部分呢，喜愛光影與廢墟的我也為這系列圖訂下一個主題，以荒城中的廢墟為主
題，想表現出光線穿插於廢墟中建築.碎石.植物...中的氛圍，且每張都會為圖中所函覆
的意境命名。

繪本名定為："VOCALOID 墟の影系列" 繪本

繪圖經歷

啟蒙的開始：
和其他人一樣，從小就有塗鴉習慣，
不過比周遭的孩子們認真點，隨著時
間自然而然的從塗鴉晉升為插畫，一
開始的興趣也因此成為人生目標。

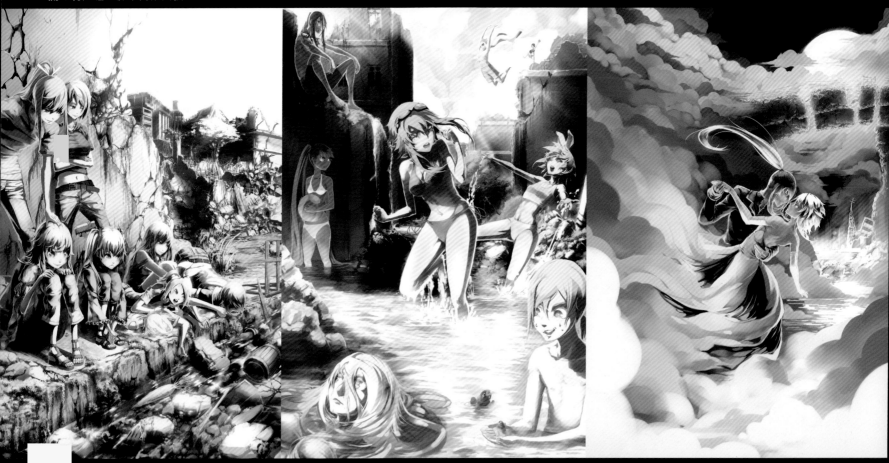

✐ 流の物／墟の影系列第四張。　　　　　✐ 城の池／墟の影系列第三張。　　　　　✐ 夢の宴／墟の影系列第二張。

繪圖經歷

學習的過程：
雖有了目標，不過初期一直是封閉式的自主練習，拿著鉛筆．橡皮擦畫著腦海中的故事，那時什麼都不懂，直到國三，有天母親問我要不要去
看看巨匠電腦的 painter 插畫課，就在那時第一次知曉電腦繪圖的存在，一時腦熱的我請求母親幫我報了課程，不過因為當時電繪不太上手的
原故，畫了幾張便繼續手繪漫畫創作，直到升上高中，才正式開始電繪創作這條路，高中期間逐漸在網路上認識到電繪插畫．漫畫的相關知識，
從中學習電繪創作要領，並開始在網路上各大發表平台中發表作品。因受知名插畫家 VOFAN 的影響，喜愛於光影之間的交錯表現，而對此深
入研究，對我來說是個如同恩師般的存在。
「插畫是理想，漫畫為夢想。」這句話一直是我的人生目標，現以插畫為主，得先有養活自己的能力，在進行長遠的漫畫創作。

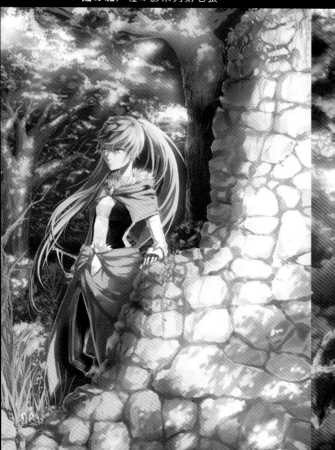

✎ 殤の城／墟の影系列第七張。

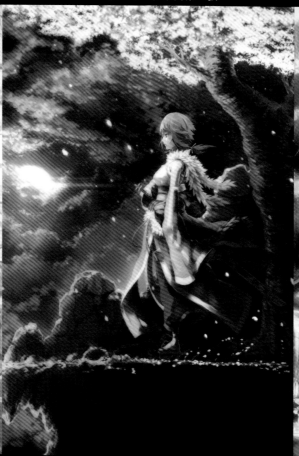

✎ 落日の櫻／墟の影系列第六張。

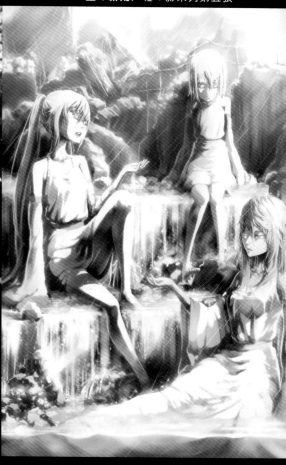

✎ 聖の祈雨／墟の影系列第五張。

其他資訊

為自己社團發聲：
於今年7月底的FF20進行出本計劃，
也算是為高中這3年來所做的一個總
結，希望此事能夠順利，留下美好的
回憶。

近期狀況

最近正忙於出本一事，除盡速完稿外，還要找找較好印刷廠，希望能夠順利成這個目標。另外，近期 VOFAN 老師的生日即將到來，為此，想畫張賀圖為他祝賀（笑）。

✎ 重樂の音／墟の影系列第十張。　　　✎ 棄の墟／墟の影系列第九張。　　　✎ 日の道／墟の影系列第八張。

近期規劃

於 7 月底的出本一事完工後，因無升學打算，準備在當兵前的這一年間尋找插畫的相關工作，當兵完若不能即時有個工作，會先回老家幫母親的忙，閒間會繼續尋找相關工作機會。

風麟滅世／算是我場功突破點，喜愛繪製場景的興趣也是在此建立的，不過相較於現在的圖顯得生疏不少，在色系方面因為也是這張圖最大的敗筆。不知道電繪還有「危險色域」這個禁忌，導致印製時色差極大，

吾神／整張圖以東西混合風格，服裝方面首次嘗試精細設計，不過後來因為這對巨翅反而不太顯眼：翅膀參照了網上各種翅膀結構，鳥類天使：都在參考範圍大概的翅膀架構及羽毛的生長，畫了大概後一直感覺不夠氣魄，本想畫出六翅增加氣勢，不過在亂揮亂畫下我意外發現，可採用羽毛生長方向模式，採多節式的組成，因此造就了這對巨翅。

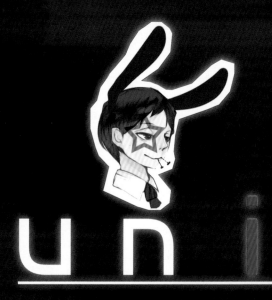

uni

個人簡介

畢業／就讀學校：
中華大學
個人網頁：
http://mioritu.blog126.fc2.com/
Twitter:@koricou
巴哈姆特 Id:window2407
Pixiv id:985939
其他：
喜歡喝咖啡正常冰正常甜，卻從不被認為
是正常人，目前是平凡上班族，也許某天
就會變成貞德・芙立塔。

啟蒙的開始：

記得有一次在家無聊發呆，看見爸爸拿起一隻毛筆及硯台就直接在客廳牆上畫起山水畫，還小的我不是很懂什麼是作畫，只知道爸爸看起來很快樂，為了瞭解那樣的快樂，我抓起了生平第一個畫筆跟著在旁邊一起畫，不過那天下午被媽媽扁得很慘就是了，因為我手裡拿的是她的口紅…

Checkmate(右)／創作的主因：最初是打算用西洋棋擬人化的方式來做畫，並營造兩方對立的感覺，但當時的創造人物的能力還不足，所以改以＜但還是保有＞有一家的人物來表現的詭譎，雖然少了一開始的背景設定還不夠詭譎，氣氛反覆。創作時立的對了很多瓶，最立但後的還是感發現自己頸。：最滿意的地方：整體張力構思了。次頭。

文學少年的憂鬱（上）／創作的主因：聽了文學少年多衝動的把它畫這首歌讓了我！腦袋湧起的作畫，於創作之第一，文學藉由平衡讓我煩惱的構圖很久，出來了！因此最滿意的地方：如何保持完稿色：持瓶頸角的之間的次整的體俐落感。

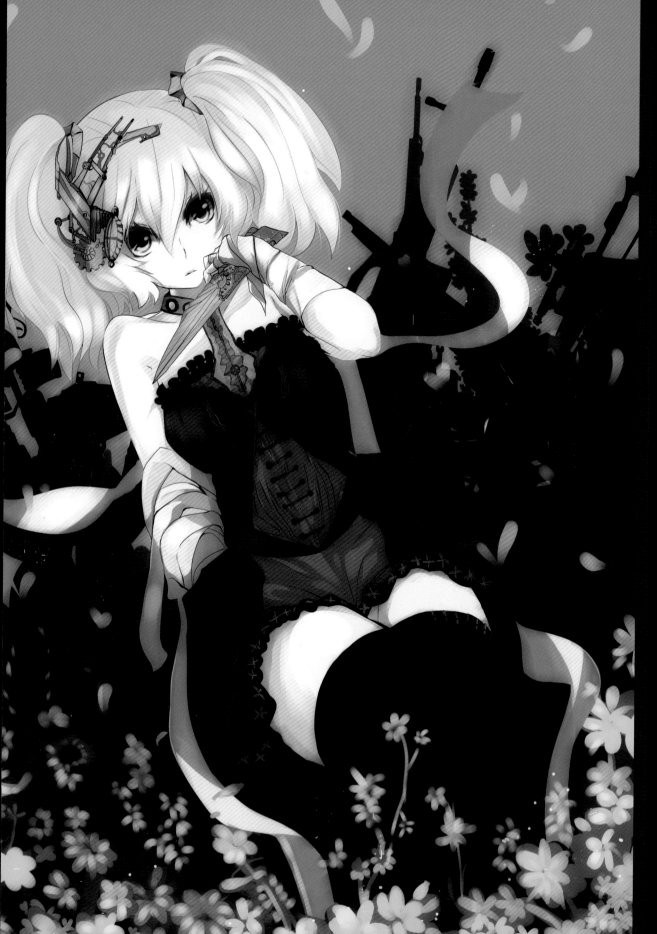

繪圖經歷

學習的過程：

人家說少女情懷總是詩，所以小時候少女月刊都是發了狠在買的，一看到自己喜歡的漫畫家就會開始去模仿他們的技法與畫風，甚至還把作業本拿來畫漫畫，然後強迫附近鄰居來跟我買自己出的"週刊"…順帶一題，當初最愛的作者是大矢和美（笑）。不過後來到了高中及大學玩的太瘋，中間有一度跟繪畫斷了聯繫，一直到大四那年朋友送了我第一個繪圖板，我才開始重新拾起畫筆。老實說到現在還是很扼腕當初為什麼沒有想到去讀美術系阿！

Ji sa／創作的主因：pixiv的活動繪，主題是戰鬥少女。創作時的瓶頸：身後的一堆武器讓我畫了頭好疼！最滿意的地方：帶點肉感的身軀！

I'll protect your kingdom／創作的主因：本來想以女生的頭髮畫成雲層的感覺，設定一畫一夜的角色來穿插，但加了城堡以後反而讓頭髮無所適從，所以才改用煙斗來代替雲層，換把重點擺在表情上。創作時的瓶頸：星空的雲層呈現好難！最滿意的地方：人物眼睛。

（。▪▪ω▪▪。）／創作的主因：想要畫傲氣可愛的女生。創作時的瓶頸：角度的取捨好難：最滿意的地方：女生的表情。

東方－靈夢／創作的主因：聽了東方的歌之後突然很想畫靈夢。創作時的瓶頸：也許是還不熟靈夢的個性，總覺得抓不太到神韻。最滿意的地方：靈夢似笑非笑的表情！

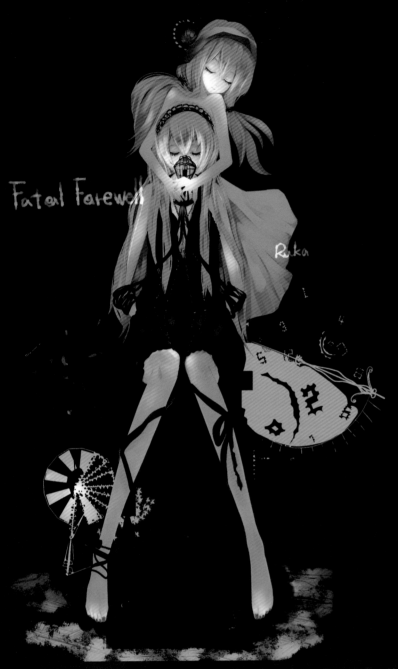

Fatal Farewell

Ruka

Fatal Farewell ／創作的主因：受到日本網友的委託，繪製 pv 圖。創作時的瓶頸：為了讓自己所畫的圖能融合音樂帶給人的感覺，我嘗試了多種配色方式，失敗了好多次最後才決定完稿的色調。最滿意的地方：沙漏裡的玫瑰構想。

染色／創作的主因：創作的主因：一直想要畫" 看起來是這樣"" 實際上卻不是如此" 的圖，然後自己本身偏愛初音，於是就把這樣的構思結合在一起。創作時的瓶頸：腳趾的描繪跟身軀的動作表現無法達到自己內心的標準，數度讓我考慮把腳神隱，但自己懶得再構圖所以只好硬著頭皮畫下去了…最滿意的地方：初音的表情。

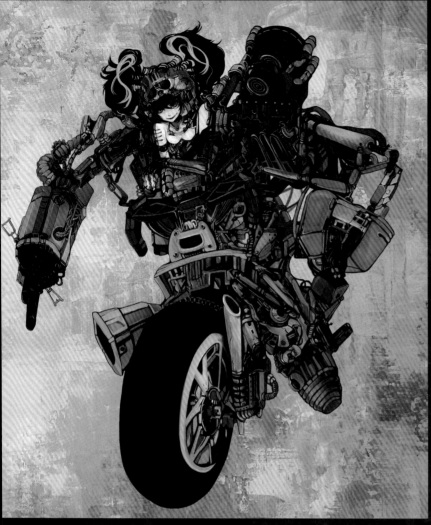

機械娘／創作的主因：有一天，老師對著我說"請畫出一個魔王來"
創作時的瓶頸：我似乎是個外貌協會，所以怎麼畫都無法動筆讓我的
筆下人物毀容像個魔王…最滿意的地方：右邊（類似？）引擎的地方。

骨女／創作的主因：本來是只想練習畫怪獸，但是畫到後面總覺得少了些什麼，於是
加了一個少女來做對比，喜歡小小隻的卻充滿力量的感覺！創作時的瓶頸：背景苦
手，還一度想以超現實主義加個幾筆去隨便帶過。最滿意的地方：骨女透光的頭髮。

繪圖經歷

未來的展望：
為了彌補過去的斷層，目前都把重心放在磨練畫技上，想快點抓回以前的熱情與初心，關於同人誌
這一塊還在慢慢摸索，希望未來有一天能發表自己的書刊，最好數量是能多到塞爆自己房間那樣。
其他：
嚴重 v 家中毒，有時會幫日本網友畫一些 nico 動畫用的插畫，不過我心中一直有個疑問，為什麼
我都遇不到台灣人阿！

個人簡介

■ 畢業／就讀學校：
國立岡山農工職業學校
■ 個人網頁：
kao42957@hotmail.com

蛇龍／這張在繪製的過程上還蠻順手的，約莫一個下午就完成了，後來加了一些遠方的閃電增加一些光影的感覺。

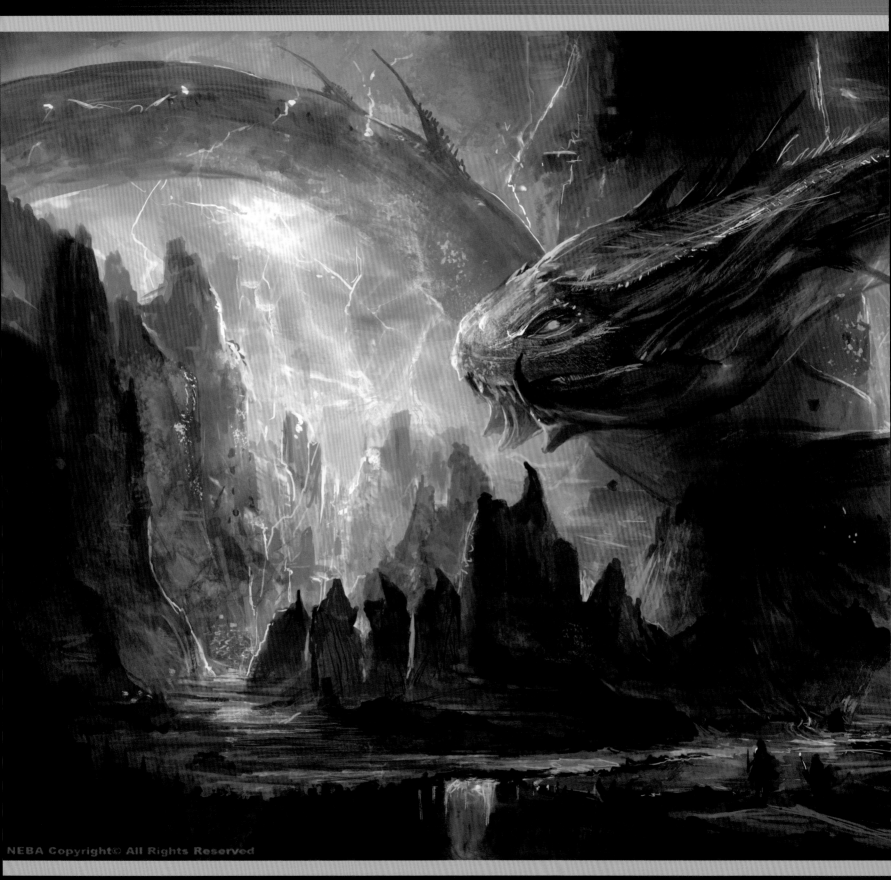

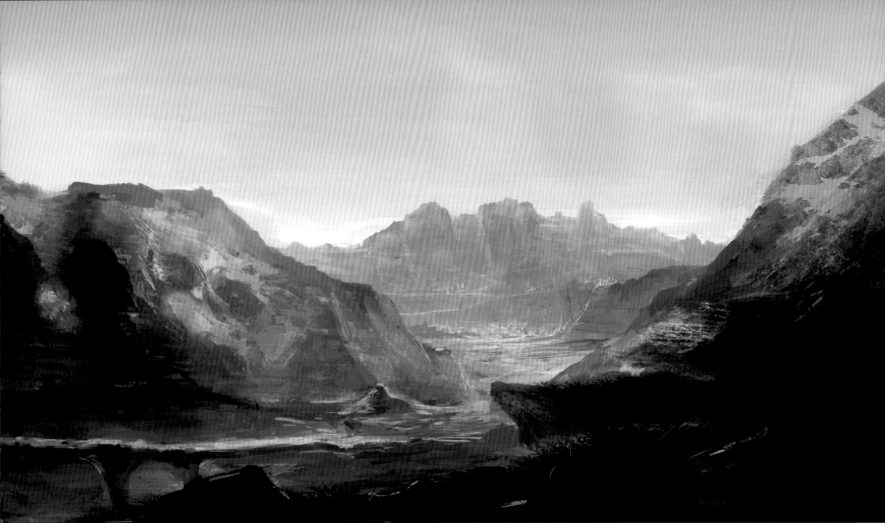

🖊 雪山／雪山系列 8 張圖之一，一個通往山外城市的山道內。

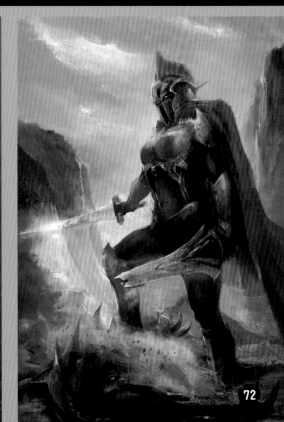

騎士／假日練習的作品，其實就是騎士屠龍，不過覺得色彩太過平淡的盔甲跟低層次的用色，讓女生的特徵第一眼的直覺上沒有表達出來，希望以後可以避免這種狀況。

繪圖經歷

■ 啟蒙的開始：

從小受漫畫的影響，就喜歡隨手畫畫，但從未有想要當成職業的想法；一直很欣賞一些漫畫家筆下狂野的筆觸跟個性，喜歡的畫家是井上雄彥大師；還有天野喜孝大師那種華麗豪放的神韻，圖片像是被潑灑而出的感覺，充滿生命的速度感；從國小，國中到進入高職讀電子系，一直只把畫畫當成一種興趣在學習，那些日子也都是比較傳統的素描手繪，說是美術應該只能算是一種隨性塗鴉吧；離開高職生活後，脫離學生的身分進入社會，因緣際會接觸到一些西洋古典畫派作品的書跟介紹，其實真正讓我想去學美術的，應該是西洋的古典藝術，雖然我當時根本不懂什麼是西洋藝術，去了解西洋藝術史也是很久之後的事情了。

✎ **龍尾長道**／這是去年八月畫的一張作品，很多地方是用向量的方式去畫。爆破的煙、雲是我的概念作品比較會常出現的元素。

✎ **春神**／這個姿勢是一種祈禱的意象，這張圖遇到的問題就是光影的微調，很怕畫面太過亮。

繪圖經歷

■ 學習的過程：

對我來說 2D 的作品，像是一個進行式的片段，所以很喜歡有畫面張力與構圖的創作，我會將構圖的視覺輕重，列為整個創作的首要；或是一些有故事情節耐人尋味的作品，也是我一直學習跟欣賞的目標。我希望在表現一個事件的時候，畫面具備張力性、進行性、或是強烈的速度性，這會是我比較喜歡跟學習的特色，雖然不是所有的風格跟題材都適用這種方式去表現。

繪圖經歷

■ 學習的過程：

會常常注意一些漫畫、電影或動畫中有魄力的鏡頭，構圖，並且去了解或試著去觀察畫面跟直覺感受的關係，如何用比例角度的設定去解釋一個人物跟事件的關係等等，例如用微仰角、背光的直式構圖方式，配合光影設計去表現遭遇巨大的恐懼，未知等等；或是配合光影的設計，去表現畫面的輕重，以及主要角色在畫面的比例跟位置，來微調視覺感受上的重量。目前在學習上也是一直在以這方面為主，有時候會為了一些畫面的需要，捨棄理論上的絕對；後來進入動畫公司上班後，從導演或同事也間接學習到一些關於動畫跟電影構圖上的關係，對我來說，這是比我自以為的直覺上，更專業的一種幫助。

■ 未來的展望：

希望能越來越好，將技術分享出去給需要的人。

✒ **荒漠島之途**／對立、背光迎敵，是我最常使用的構圖之一，尤其是畫一消點的場景用來表達景深很方便，一開始在調整主、次角色的比例花比較久的時候，增加了一些動作去表達進行的張力。

✒ **鷹龍之怒**／這張構圖我修改了非常多次，因為是無線繪的關係，所以很多地方沒有注意到，等到要修改的時候問題就很多，到現在我還有這種壞習慣。

綠野森林／某日假日早上畫的概念，其實常常沒事就喜歡畫畫這種比較單調的野外景。

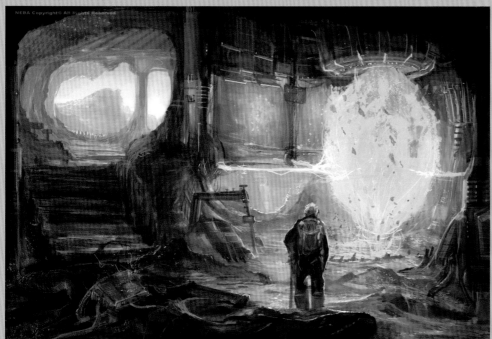

雪山基地裝置／這是之前在畫的雪山場景系列的∞張概念之一，主要是解釋開發中的場景內一個關鍵裝置。原本是用主角後拍背光＋微仰角的直式構圖，後來因為龍的出現才修改整個畫面。

其他資訊

■ 為台灣動畫發聲：
請大家多多支持台灣的動畫電影，多一個人的認同會讓創作者多一份堅持。

個人簡介
畢業／就讀學校：
朝陽科技大學
個人網頁：
http://aa2233a.pixnet.net/blog
噗浪：http://www.plurk.com/aa2233a

秋貓
Autumn cat

英雄光臨／魔獸的聖誕賀卡～

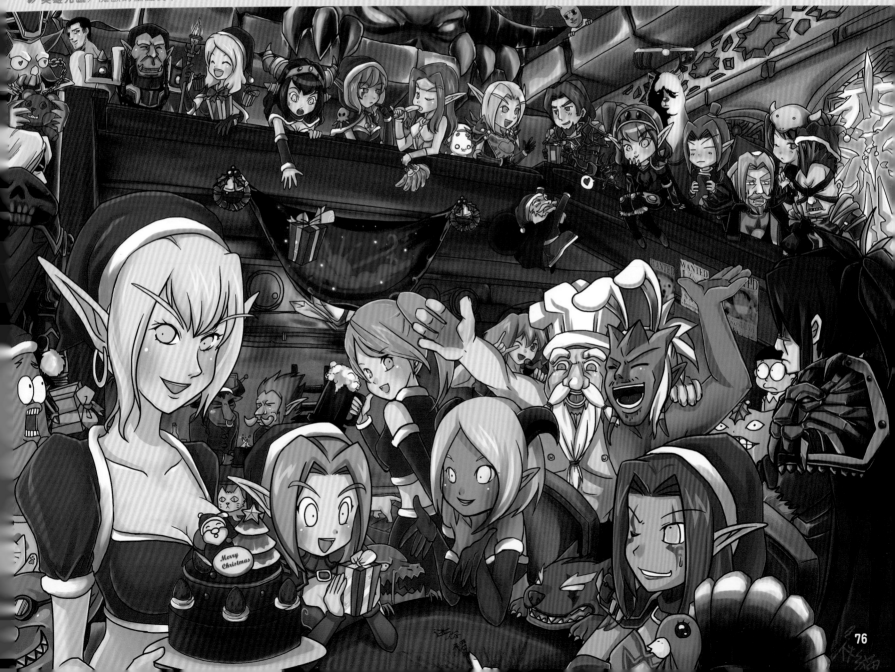

✒ **魔獸世界的英雄們**／魔獸世界英雄 NPC 繪圖創作大賽作品。

World Of Warcraft

✒ **聯盟小德們扮裝大會**／來猜一下德魯伊們在扮演宮崎駿的什麼角色呢？

DRUID
copyright © 秋貓

VALKYR TWIN
Copyright © 2010 Of Fall Cat Design All Rights Reserved
http://aa2233a.pixnet.net/blog

天慢慢修）呃，是說這張是闔家觀賞的普遍級。

華爾琪雙子，畫的很愉快的一張卻花了快三個星期（每

為了巫妖王。你‧得‧死。

以我們的黑暗君王之名。

華爾琪雙子／魔獸巫妖王手下的姊妹花。

繪圖經歷

啟蒙的開始：

是說從小不喜歡念書，很喜歡在課本上塗鴉，自從國小一年級繪畫比賽得了第一名之後人生就跟畫畫拖不了關係，在國小三年級的時候遇到了一位啟蒙老師，他帶著我到處寫生學習畫畫而且不收費，有如魯冰花一般的劇情發生在我身上，雖然這位老師在之後離開學校，且我後來也並沒有走水彩寫生這條繪圖的道路，不過依然很喜歡畫畫，在電腦繪圖上也有不錯的表現。

繪圖經歷

學習的過程：
因為我本身就沒有接受比較正統的美術設計，只有在高職學習到室內設計的技術，但是也格外的新鮮，在新的環境下並沒有打倒我，反倒是越來越進步，因為太慶幸能學到的東西太多了，也越來越想表現自己設計傳達的東西，也會藉比賽的機會展現自己作品，雖然落選的也是不少，但是也有獲不少獎，得獎是其次，最高興的就是自己的作品得到肯定與認同，這也是我一直不斷創作的原動力。

✎ Darius ／我們 LOL 歡樂團的無口大叔，明明有麥克風卻硬是要打字的大叔。

✎ Graves ／LOL 歡樂團的霸氣大叔　是我最愛的大叔之一　夢想是收集完全部的英雄大叔　跟俺家歡樂團的無口大叔達瑞斯是腐配對（嘎！！）

大檢察官懷特邁恩／原本只是單純想練習人體結構，有一位朋友就說不如畫魔獸世界裡面的 NPC 怪物大檢察官懷特邁恩，折騰了快 2 個禮拜才完成，終於劃下完美的句點，用不同的軟體跟不同的技巧畫出來的感覺還真妙，不過我很喜歡 … 最喜歡畫她身上的紋路圖案，我還重畫了好幾次，有幾次描好了還是不滿意直接刪圖層。

未來的展望：
生命是抱持著夢想而存在的，也正因為「我畫故我在」，未來不管如何，我都會一直畫下去，會想越來越進步，嘗試各種風格，挑戰各種繪圖領域。

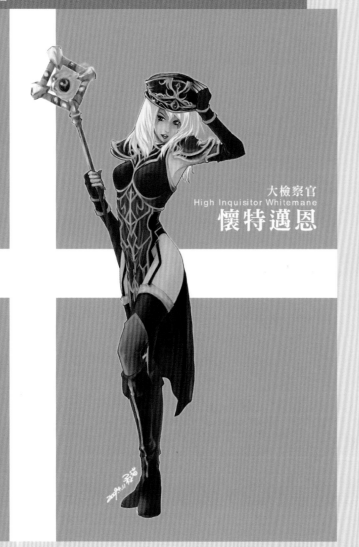

大檢察官
High Inquisitor Whitemane
懷特邁恩

Time for a true display of skill !!

Ezreal ／ Ezreal -LOL 歡樂團的賣萌叔，很喜歡這張的感覺！

其他資訊

曾出過的刊物：

1. 無名侍（封面繪圖）

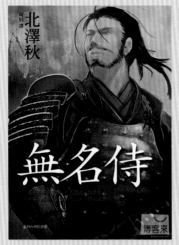

2. PSY-B 你不可不知的安眠鎮定藥物（插圖設計）

3. WOW 同人誌小說《戰花》（封面繪圖）

4. MSN 台灣 - 魔獸世界浩劫與重生表情符號
http://ent.msn.com.tw/
plus/msn/wow/

為自己社團發聲：
思維工坊萬歲!!

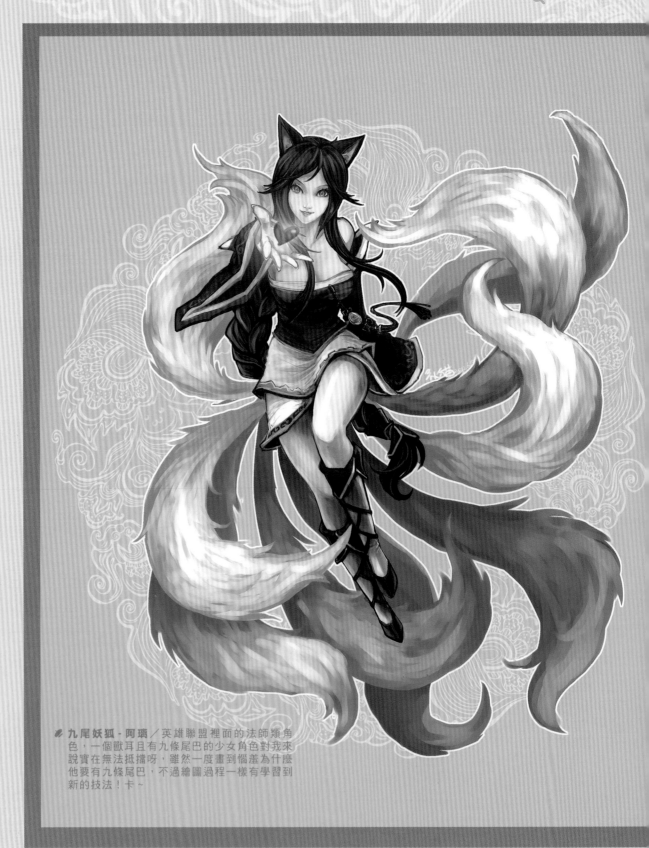

九尾妖狐-阿璃／英雄聯盟裡面的法師類角色，一個獸耳且有九條尾巴的少女角色對我來說實在無法抵擋呀，雖然一度畫到惱羞為什麼他要有九條尾巴，不過繪圖過程一樣有學習到新的技法！卡～

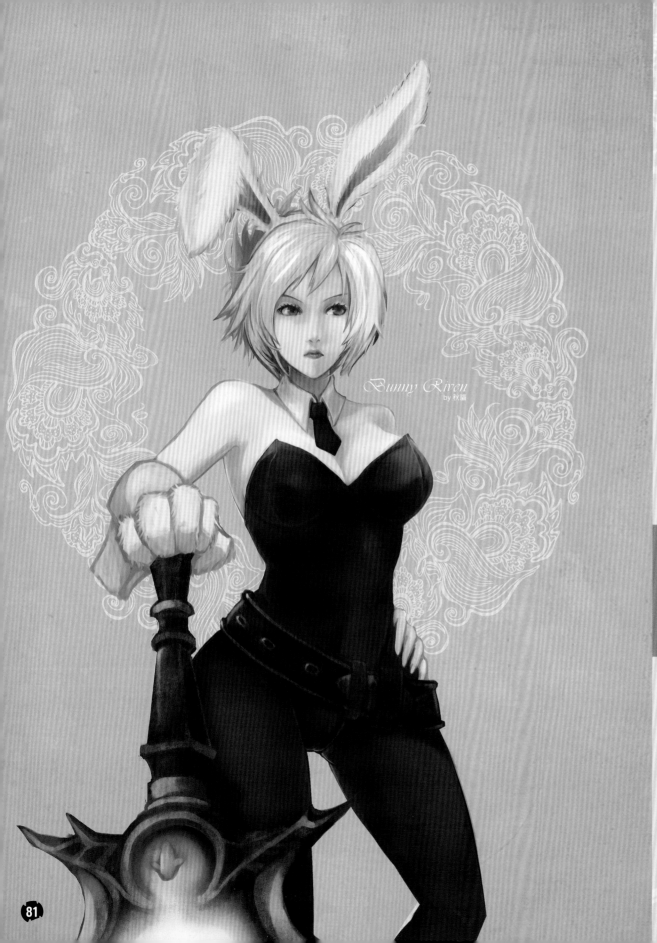

Bunny Riven
by 秋貓

前陣子發生的趣事／事蹟：去看了台中的奇幻仿生獸展，真的很奇妙。只用水管、寶特瓶組成這些仿生獸以風做為動力，只要有風就能行動，風暴來臨時，會自己打樁固定在沙裡，還在海灘上生存進化中。真的是太神奇了，那美麗的幾何曲線走動在沙灘上，在網路上看到這個影片的時候讓我十分震撼。

即將參加的活動／比賽：
同人會場（CWT、FF）。
最近想要畫／玩／看：
想要嘗試玩 COSPLAY 角色扮演。

✎ Bunny Riven ／居然畫完惹，原本只是想練習畫鼻子而已，不知不覺就完稿了 XD

個人簡介

畢業／就讀學校：
文化大學
E-mail：
suwachichi@yahoo.com.tw
個人網頁：
http://blog.yam.com/suwa
其他：
聯成電腦優秀學員

✎ **水藍色新娘**／這是 2009 年夏天出的〈水藍色花嫁〉封面，想要在炎熱的夏天，畫水藍色清涼的感覺。背景設定為空中城堡，主角泡在玫瑰花浴中。最滿意的地方是臉蛋。

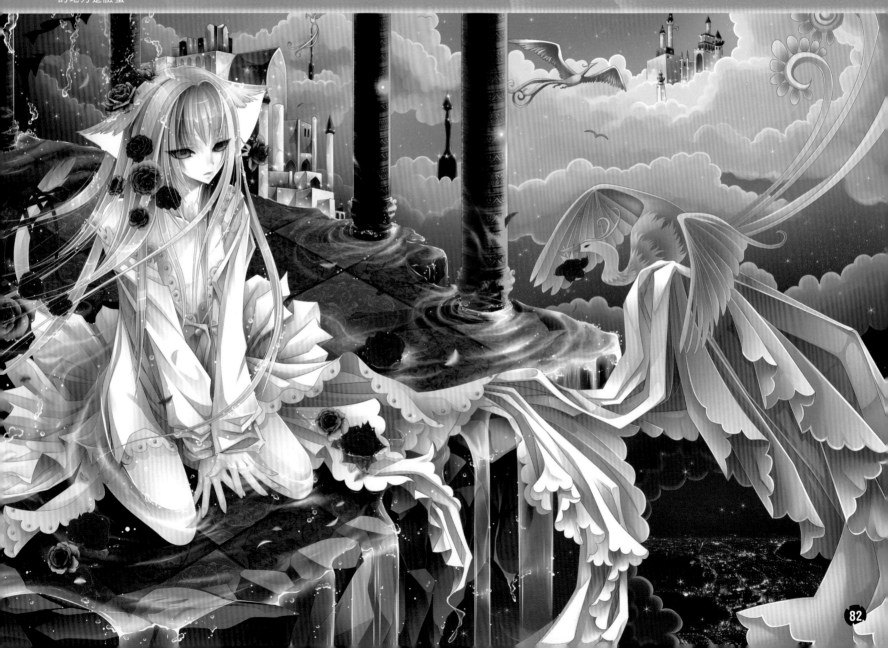

繪圖經歷

啟蒙的開始：
很小的時候就很喜歡畫畫。

學習的過程：
高中大學都就讀美術系，畢業後自學電繪，在聯成學 PAINTER、Comic、3DMAX。

未來的展望：
希望可以創作出不同的東西，學習到各種不同領域的東西，讓自己在繪畫上不斷進步。

● **蝸牛妹妹**／〈蟲蟲領域〉系列圖之一，話說我最怕蟲子了，主要是為了把蟲蟲可愛少女化，為此看了一推蟲蟲特寫照，看完之後心情一點都可愛不起來。發現自己很喜歡藍色系。

● **夢境之城**／這是自家角色－小雪，長髮加蕾絲的部分花了很多時間刻圖。因為是鉛筆素描原稿再上色，保留了部分鉛筆細膩的質感。

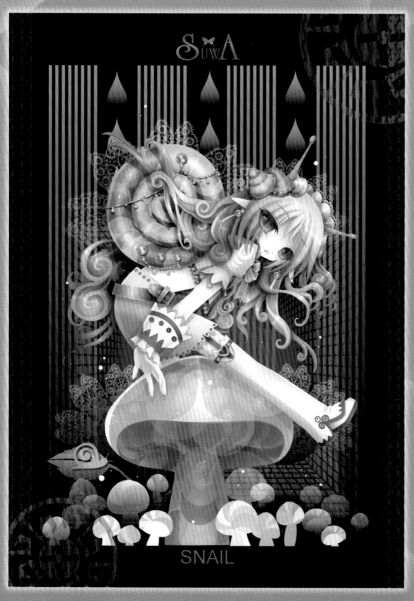

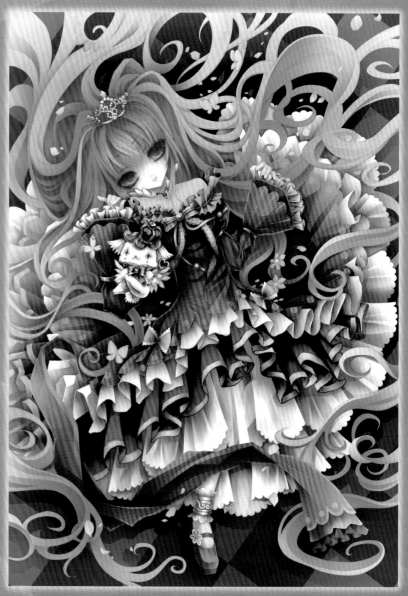

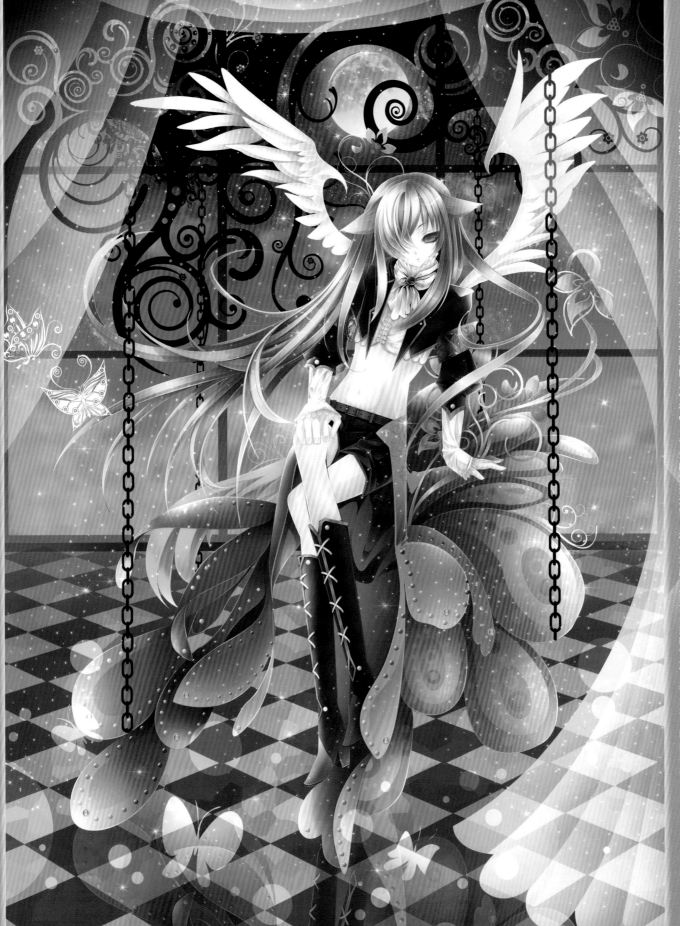

天使狗／主要是想畫短西裝正太，現在看覺得腿的比例很怪。背景的大落地窗、格子地版、夜景、透明窗簾，都是我喜歡的要素。

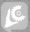聯成電腦

✐ **藍貓哥哥**／一直想畫海底色彩繽紛、水光波折的感覺，總覺得大海之中有
我們不知道的神奇生物。神秘又美麗的海洋是我喜歡的題材。

其他資訊

曾出過的刊物：
精裝畫冊。

‹SUWA ILLUSTRATED COLLECTIO›

✐ **黑色招財貓**／‹招財貓›系列圖之一，因為喜歡貓耳正太而出的系列本，頭髮的地方花了比較多的時間刻，其實本身很喜歡帶點魔性魅力的角色。

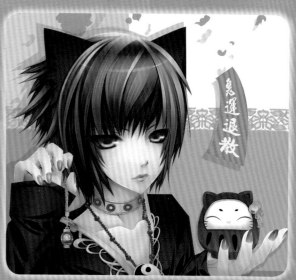

個人簡介

畢業／就讀學校：
育達科技大學
曾參與的社團：
ACG 漫研社
個人網頁：
http://album.blog.yam.com/makacat
https://www.facebook.com/nakacat
其他：
聯成電腦優秀學員

那卡

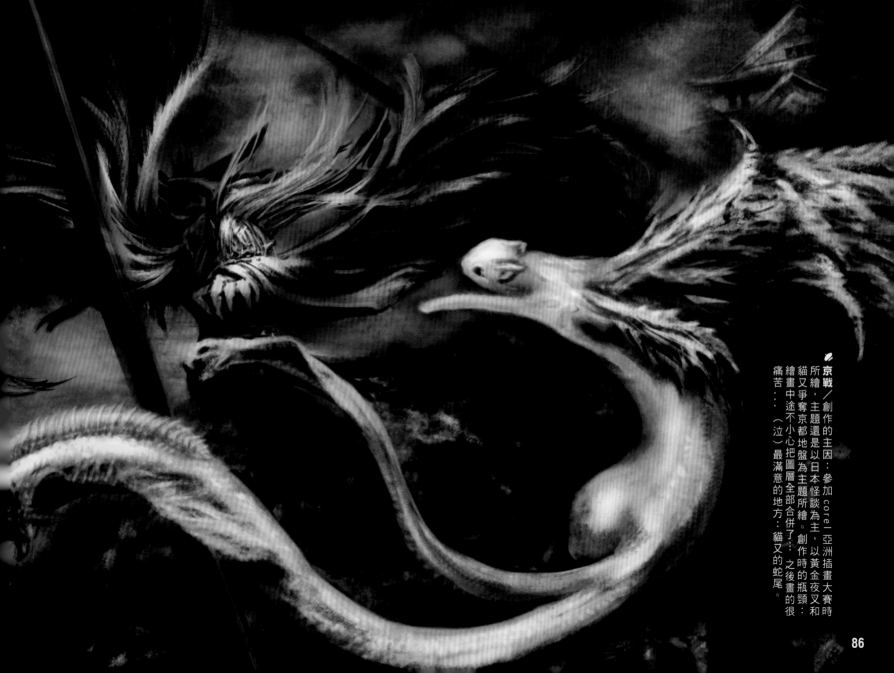

京戰／創作的主因：參加 corel 亞洲插畫大賽時所繪，主題還是以日本怪談為主，以黃金夜叉和貓又爭奪京都地盤為主題所繪。創作時的瓶頸：繪畫中途不小心把圖層全部合併了⋯⋯之後畫的很痛苦⋯⋯（泣）最滿意的地方：貓又的蛇尾。

聯成電腦
總部信值建城

繪圖經歷

啟蒙的開始：

從小看漫畫到大，第一張畫的主題是小叮噹。不過一直到看到貴香老師的〈天使禁獵區〉，被
那華美的人物和細膩畫面吸引，從那天開始… 我就踏入了魔道（掩面）

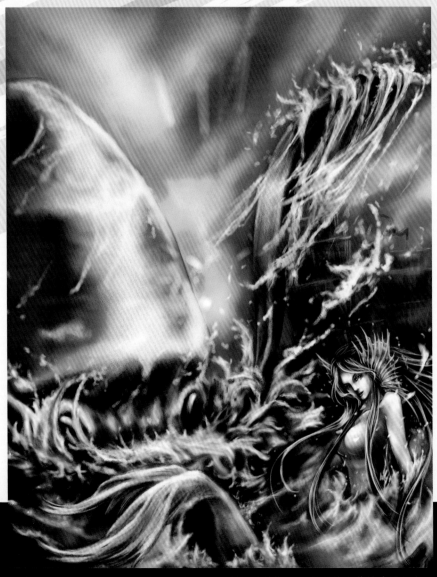

✎ **海戰**／創作的主因：因為熱昏了想玩水。創作時的瓶頸：潑灑的水花揣摩了很久，
繪圖中還一度中斷，先去練習水波、水花、水流等各種水的畫法。最滿意的地方：
如果說是人魚的胸部會不會被打？（那前面練習畫水畫那麼久是畫假的啊啊啊
啊！！！??）

✎ **妖狐**／創作的主因：想試試不同的用色方式。創作時的瓶頸：尾巴毛好
多畫好久…最滿意的地方：衣服。

繪圖經歷

學習的過程：

一直到出社會工作後，某次看到電腦繪圖課程的廣告，報名上課後，才開始有比較正式的繪畫學習。

初期學習時，常遇到一些因為基礎不足，光影色彩難以拿捏的狀況，雖然現在也還是有這種問題啦…（小聲），

不過畫圖果然還是最最讓人開心的一件事啊，我會繼續努力下去的～ \>//0//</

*禮物／創作的主因：我想要的聖誕節禮物（被打）。
創作時的瓶頸：鳥巢頭層次沒分好重畫了n次。最滿意的地方：胸部（炸）。

*黃忠／創作的主因：我最喜歡的三國人物。創作時的瓶頸：沒有，我就愛畫大叔～（轉）。最滿意的地方：大叔的臉～

圖經歷

未來的展望：
希望有天作品也可以被刊載和在臉書上被人分享…（好弱小的展望啊…囧）
修正說明：上一期繪師小善存星海及新生兩幅作品之圖說相互誤植，特此更正。

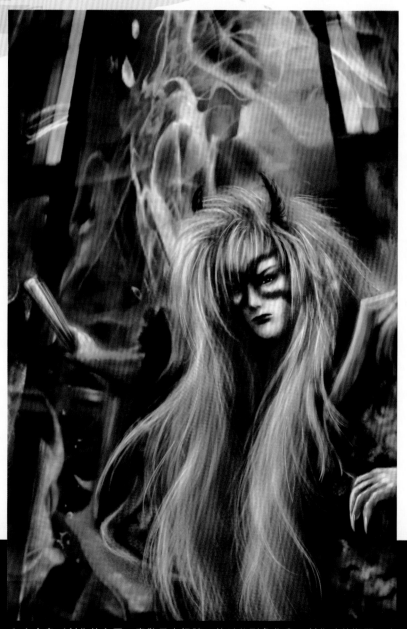

❀ **人偶**／創作的主因：因為非常的喜歡戀月姬的人型，剛好入手了戀月姬的攝影集，看完後燃起了繪製的衝勁。創作時的瓶頸：瓶頸嘛… 嗯…大概是因為用色的關係無法長時期作畫，眼睛會很酸澀。最滿意的地方：帽子的蕾絲和人偶雙眼微開的臉。

❀ **火之鬼**／創作的主因：喜歡日本怪談，故以此形象作畫。創作時的瓶頸：右手擺了很多次，一直擺不好。最滿意的地方：臉上的妝和那頭亂毛。

89

原創×成漫

Spades11 創作經驗分享篇

Spades11

台灣男性畫師，
最近在和學校的論文過意不去，
好在暑假開始，可以打星海2了！

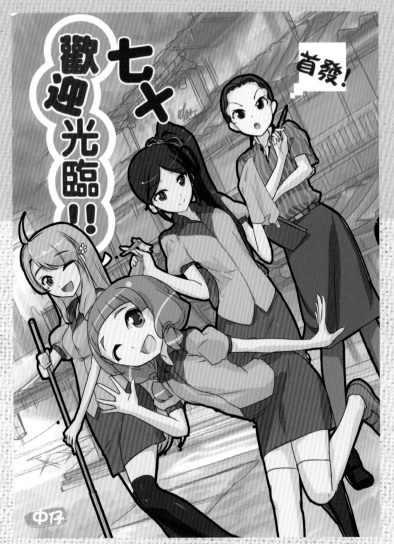

首發！

七× 歡迎光臨！！

中仔

便利商店／正在準備的網路漫畫喔！希望能順利與大家見面

學校附近的「七×」是間日式的旅館結合店面的便利商店

據說除了特別的外觀，這裡還發生過許多有趣的傳說…

歡迎光臨！

我也成為了裡面的一員

沒想到在開學不久後…

歡迎光臨！

七×／這是預備要畫的便利商店漫畫中的商店長相，與實際出現時會有所不同

前言

這次要與大家聊聊成人向的漫畫創作，以我自己的經驗為出發點用比較口語化的方式表達，如果有偏頗煩請大家見諒囉。

關於創作成漫

成漫，成人向漫畫，一般是指情色類型的漫畫跟少數血腥暴力或恐怖的漫畫。其實第一次認知有這種漫畫，是在國小三年級時偶然在地上撿到的，當時覺得情色是罪惡的我，毅然決然的將那本漫畫燒掉！現在倒有點後悔（畢竟是前輩的作品，真想知道是誰畫的！）

這類形的作品給我一種感覺，與一般漫畫相比在內容上是上手相對容易但要做出有深度的內容難，難不是難在情節的設計，我覺得是在這類型漫畫的本質相當固定，不外乎就是服務、實用、娛樂在情色情結上，所以要做準確的內容取捨這方面不容易，而作畫上倒是各有高度無從比較。

偶爾我會被友人間到成人向漫畫到底怎麼做？好不好創作？相信不少人也有類似的疑問，其實我無法肯定回答，因為每次製作心得都差很多，但有件事情是肯定的，「就是先畫」，什麼？這答案很廢話？那這個如何？「要搞清楚為什麼創作它、觀察它。」某藝術家這樣說過：「當代藝術就是把自己覺得最羞恥的事情赤裸裸的表現出來。」雖然主題和藝術無關，但這句話影響了我創作成人向漫畫時的堅定度，直到現在。

千反田與魔術／小品創作

兩隻斑貓／2小時速寫

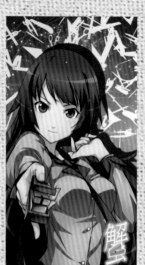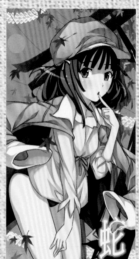

成漫創作之最

在這裡跟大家分享我在創作成漫時的幾個「最」吧！

◢ 最討厭：精神力不夠時想畫都畫不了，但又得畫時會很消沉，很討厭那樣的感覺。

◢ 最久：常常最久的是完稿，有時候感覺不到自己畫完一張圖了沒，所以一直塗塗改改。

◢ 最容易：當然我不會說像拿筆、畫在紙上或是打開軟體這種蠢答案！真是浪費生命！我想是情節的佈局，將情節分配到頁數上對我來說比較容易。

◢ 最難：或許十個創作家有九個會跟我答案一樣：時間掌握，這是與技術和精神力、耐力和心情有密切關係，幾乎可以用無法預測來來形容。

◢ 最喜歡：我喜歡描述角色的心中狀態，無論男女，可以的話我想做得更細膩。

雖然在創作過程中會發生很多預料之外的事情，也常常有難易度大變換的時候，但還是能察覺到事情的強弱平均在哪些地方，有興趣的朋友就看看囉。

◢ 最囧：幾乎都在送印前後吧，送印前一直麻煩廠商多等一下，送印後又一直擔心有沒修完善的地方。

◢ 最快樂的事情：真的是讀者，我以前沒想到賣刊物後最大的快樂是來自於支持的朋友。

◢ 最痛苦的事情：我很珍視家人和朋友，但進入這塊領域越來越深入，要交換的就不只是身體，還有漸行漸遠的朋友們與日漸淡化的親情，只能力挽狂瀾。

◢ 化物語 - 大中小忍 / 刊物封面用圖

◢ 優莉 / 其實這張對我來說別具意義：沒有她我畫彩圖的視野會縮小

◢ 化物語 - 撫子、戰場原、小忍 / 一系列做成商品的圖

蛇 蟹 鬼

3上線(二)

描繪衣服時容易出現很多漏線要留意

2上線(一)

這次採用很細的線條當主線

1草圖

先清楚作畫的目的

7簡單分層

我嘗試和以往不同的方式上色

6線稿修飾

把線的接點或描繪對象的層次加強，
準備上色

5線稿整體

在線稿時試圖做出各部位的質感

4細部線條描繪

表情是這次描繪的重點

11描繪臉部

將頭髮和臉再描繪清楚，新上色法
的頭髮畫法我挺喜歡的

10整體搭色

最後解決畫面美感，由於是新的上
色嘗試，不敢大膽用色

9光影計劃
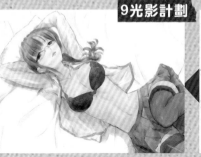
這次想做出明亮而輕淡的畫面所以
立體感刻意放弱

8色彩計劃
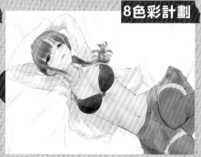
其實就是配色

15作畫目的定位
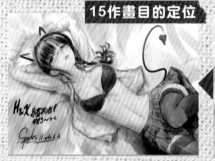
簽名和寫上祝賀詞，有興趣的朋
友可以支持一下喔!關鍵字:那個她
(R18)

14整體畫面調整
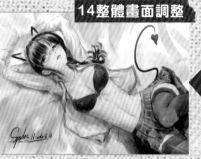
再次強調作畫目的調整細節，加上
趣味性的符號等等

13臉部細節調整

加上紅暈，以情感為出發點調整表情

12描繪整體

把各部分的質感再強調一次，像
皮膚、裙子等等

magnet／這是第一次到攝影棚拍的照片，感謝攝影師強大的後製！當時magnet這首曲子相當流行呢～其服裝與飾品都是我們用心製作的唷！

COS 同萌繪社 雙貓屋

大家好～我們是夜貓和喵依，可通稱大小喵:D很榮幸能在此專欄與大家見面，不知不覺中進入同人圈也有8年了，喜歡繪畫也相當喜歡Cosplay，不論是知識方面或應用方面，在這邊將透過我們的經驗，來跟大家分享有關Cosplay的點點滴滴，還請多多指教囉！

Cosplay是什麼？

首先來介紹一下『Cosplay』到底是什麼呢？Cosplay其實是Costume play的簡稱，而玩Cosplay的人被稱作「Cosplayer」，一般常簡稱為「Coser」。Cosplay最早中文譯名是出自於臺灣～稱之為「角色扮演」：指一種自力演繹角色的扮裝性質表演藝術行為。哇嗚…感覺有點難懂，但對於初次認識Cosplay的朋友們，用「角色扮演」來稱呼也比較好去了解啦，像我都是用「角色扮演」來跟爸媽解釋XD

當代的 Cosplay 通常被視為一種次文化活動，扮演的對象角色範圍可是相當廣泛的～大都是來自動畫、漫畫、遊戲、電玩、輕小說、電影、影集、特攝、偶像團體、職業、歷史故事、社會故事、或是其他自創的有形角色…等等，而方法即是穿著代表該角色的服飾，再加上道具配搭，化粧造型、身體語言等等來模仿角色。

在 Cosplay 的意義上，有兩種不同的見解。第一種是較廣的解釋…就是所有以服飾扮裝某些角色的行為都是 Cosplay。而另一種意涵則著重在於扮演角色的動機…指出自興趣、為了表達對角色的喜愛，而作出的角色扮演行為即是 Cosplay…另外為商業宣傳、宗教儀式、話劇、戲劇等等的角色扮演行為則不包含在內～這樣的解釋是否讓你對於 Cosplay 有些瞭解了呢^^

Cosplay 的起源與發展

再來談談 Cosplay 的起源吧～最早可能是來自於對神話、傳說、民間逸聞等的演繹，而這些活動通常屬於戲劇表演，民俗活動等，嚴格說來跟今日的

獵人／超超超熱愛的一部作品，小傑的頭髮可是自信作！…雖然耗費不少髮膠。第一次與朋友一起到山上取景，想營造出進入 Greed Island 的感覺。

J.Y.T Photostudio

SUMMER WARS／Cosplay 並不限於人類造型，連動物也可以扮演喔：）和朋友一起扮主角們的 OZ 造型，旁邊的松鼠是朋友巧手下的產物，連觸感也相當地原作(?)！

Cosplay 有很大差別呢～但仍可以視為 Cosplay 文化的起源，因為 Cosplay 就是以模仿各種戲劇或動漫作品的扮裝為主軸！

接下來介紹 Cosplay 在日本與台灣發展上的不同…

● Cosplay 在日本

日本最早的 Cosplay 出現在西元1955年，當時所謂的 Cosplay 只是小孩們玩遊戲中的一種裝扮，不過在服裝方面還算是頗為講究～但是當時並沒有專門的 Cosplay 服飾店，所以～想要擁有與角色相同的服裝，就必須先請人畫好設計圖紙，然後再去百貨公司請人縫製（感覺好麻煩…>< ）。這種情況一直維持將近二十年，直到 Cosplay 作為 ACG 附屬文化才漸漸得到真正的發展。

到了1990年代，日本 ACG 業界成功舉辦了大量的動漫畫展和遊戲展，而日本漫畫商和電玩公司為了宣傳自身產品，會找人來裝扮成 ACG 作品中的角色來吸引參展人群。由此可見～當代 Cosplay 的成形與發展關鍵即是建立在 ACG 商業化的程度上，這正是把 Cosplay 作為一種商業上的促銷手段，而 Cosplay 也因此才能得到長足的發展與認識。

之後，Cosplay 文化在 ACG 界開始發揚光大，藉著各種 Cosplay 活動、傳媒的介紹、網際網路有關 Cosplay 的大量資訊傳播等，使 Cosplay 的自由參與者不斷增加，Cosplay 漸漸得到了真正的、獨立的發展，可以說現今對 Cosplay 的理念有相當部份是繼承於日本的一套！

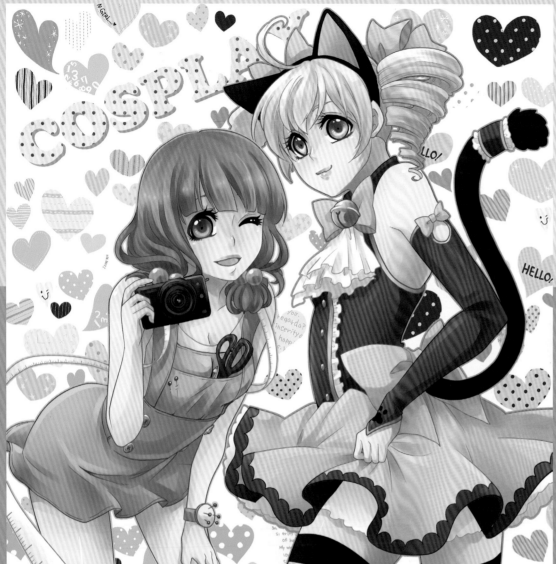

● Cosplay 在台灣

而台灣的 Cosplay 則是起源於本土文化—布袋戲。布袋戲的角色性格鮮明，深受到玩家們喜愛，進而讓人想要「化身其中」~但由於布袋戲中人物的造型一向以華麗取勝，相對的在服裝、配件上面的複雜度都會增高許多，製作起來所需花費的成本也就更加高昂，若玩家要求服裝要接近原設定的材質，製作的費用就會更為驚人...一般說 Cosplay 的費用動輒破萬，通常便是指 Cos 布袋戲人物啦！

台灣早期 Cosplay 可追溯至 1990 年左右，當時參與人數並不多，大都附屬於同人會場之下，而大部分是由同人誌作家、社團所扮演的，很少有專門進行 Cosplay 的玩家。在 1994 年台灣 Cosplay 環境開始成長，有私下交流以外的正式主辦單位誕生！1997 年同人活動—Comic World TW 的誕生，開始了同人販售會的歷史，此時 Cosplay 還算是附屬於同人誌之下，仍屬於少數族群。到了 2005 年開始有相關雜誌發行以及部落格的盛行，帶動了台灣 Cosplay 環境快速成長，此後台灣 Cosplay 開始有年年增加的趨勢，由此可以看出台灣 Cosplay 活動正逐漸活躍發展中！

經過長時間的發展與探究～如今的 Cosplay 已經變得相當完善了呢！不僅可以扮人，更可以扮演漫畫和遊戲中任何的東西，例如動物、機械人，只要想得到又扮得到的都可以，完全沒有任何限制。作為 ACG 的附屬文化，Cosplay 在當今社會已經躍發展成為一種青少年文化娛樂的主流，更主要的是在 Cosplay 的同時，通過製作、學習他人的 Cosplay 而結交到一些良師益友，並在有益身心滿足自身的同時，也能與大眾同樂 XD

最後，問問自己～為什麼喜歡 Cosplay？這個問題對於所有的 Coser 而言，Cosplay 的真正意義在於「尋找適合自己的角色並盡情享受扮演的樂趣」，除了讓自己更接近喜愛的動漫人物，從服裝的製作到飾品的搭配，每一套扮相也都是心血之作；更重要的是可以化身成自己所喜愛的人物的那一瞬間，那種成就感真的很難以言喻。總之，在 Cosplay 的世界裡，「愛」是個不可或缺的因素！看完這些介紹～不知道讀者們對於 Cosplay 是否有些瞭解了呢？有興趣的同仁們不妨可以來嘗試看看唷！一同加入 Coser 的行列吧！..

◤ **義呆利**／愛歹丸！！！新年特別企劃去拍 APH 的灣娘與灣郎，非常喜氣呢 XD

◤ **半妖少女綺麗譚**／很喜歡半妖少女的雪洞與鬼燈（雙胞胎這點更是深得我們的心／////），攝影朋友大膽地玩閃光燈，拍出來的效果還不賴吧！

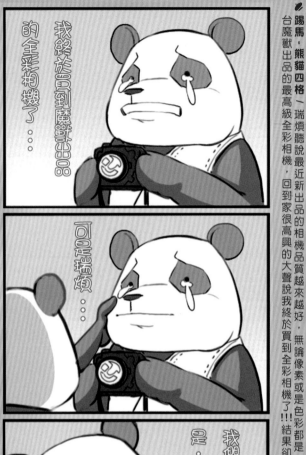

●踢馬、熊貓四格〜瑞煩聽說最近新出品的相機品質越來越好，無論像素或是色彩都是一極棒的，所以很興奮的跑去買了一台魔獸出品的最高級全彩相機，回到家很高興的大聲說我終於買到全彩相機了!!!結果卻⋯⋯

我終於買到魔獸出品的全彩相機了⋯⋯

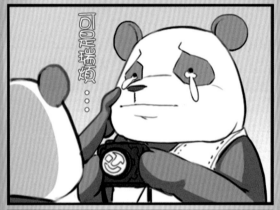

可是⋯⋯這⋯⋯

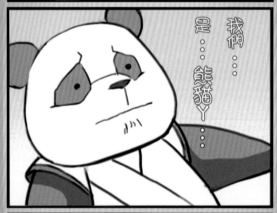

我們⋯⋯
是⋯⋯熊貓人⋯⋯

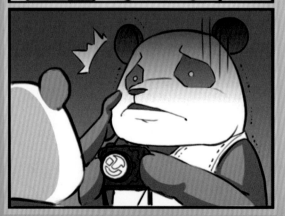

WOW！魔獸Fun

熊貓人格子繪

魔獸世界熊貓人繪圖大賽番外篇！
外型討喜、模樣逗趣可愛的熊貓人，讓繪師的想像力大爆發啦！臺灣魔獸世界總代理－智凡迪社群主辦的「熊貓人繪圖大賽」，於本期特別收錄熊貓人四格漫畫單元，展現熊貓人的風趣特色與臺灣繪師的創造力。古潘達利亞守護神不為人知的另一面在此揭露！

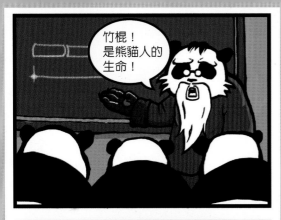

竹棍！是熊貓人的生命！

正所謂…

棍在人在
人棍合一

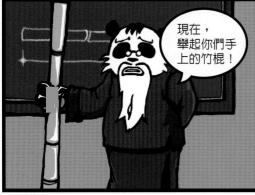

現在，舉起你們手上的竹棍！

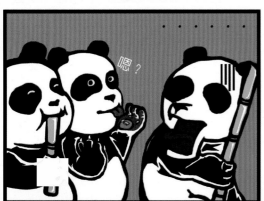

………

嗯？

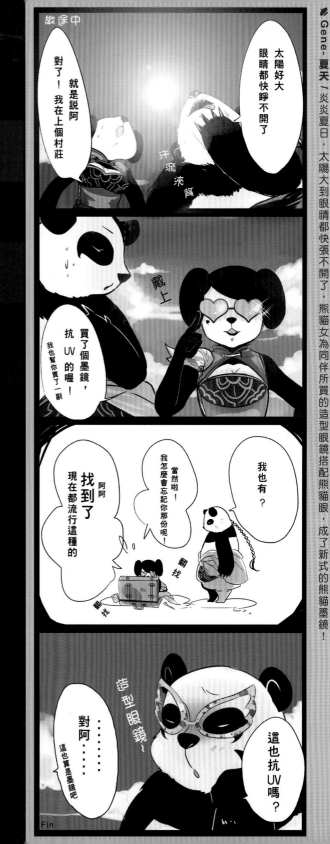

旅途中

太陽好大 眼睛都快睜不開了

汗流浹背

對了！我在上個村莊

就是說阿

戴上

買了個墨鏡，抗 UV 的喔！我也幫你買了一副

我也有？

當然啦！我怎麼會忘記你那份呢！

阿阿 找到了 現在都流行這種的

翻找

翻找

造型眼鏡～

這也抗 UV 嗎？

對阿……這也算是墨鏡吧

Fin

Vol.4 封面繪師
Aoin 蒼印初　blog.roodo.com/aoin

Vol.3 封面繪師
Shawli　www.wretch.cc/blog/shawli2002tw

Vol.2 封面繪師
Loiza 落翼殺　www.wretch.cc/blog/jeff19840319

Vol.1 封面繪師
Krenz　blog.yam.com/Krenz

Vol.8 封面繪師
AMO 兔姬　angelproof.blogspot.com/

Vol.7 封面繪師
DM 張裕劼　home.gamer.com.tw/atriend

Vol.6 封面繪師
WRB 白米熊　diary.blog.yam.com/shortwrb216

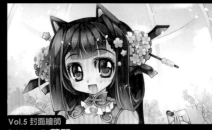

Vol.5 封面繪師
SANA.C 薩那　blog.yam.com/milkpudding

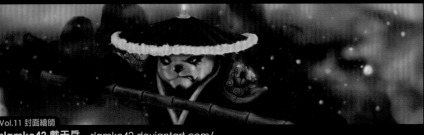

Vol.11 封面繪師
slamko42 戴天岳　slamko42.deviantart.com/

Vol.10 封面繪師
紅絲雀　liy093275411.blog.fc2.com/

Vol.9 封面繪師
梅　ceomai.blog.fc2.com/

A.Yuuki 悠綺
http://blog.yam.com/akikawayuuki

AcoRyo 艾可小涼
http://mimiyaco.pixnet.net/blog

Autumn cat 秋貓
http://aa2233a.pixnet.net/blog

Cait
http://diary.blog.yam.com/caitaron

B.c.N.y.
http://blog.yam.com/bcny

Bamuth
http://bamuthart.blogspot.com/

Dako
http://blog.yam.com/dako6995

darkmaya 小黑蜘蛛
http://blog.yam.com/darkmaya

Capura.L
http://capura.hypermart.net

Jios
巴哈姆特ID：toumayumi

Hihana 緋華
http://ookamihihana.blog.fc2.com

EvoLan
http://masquedaiou.blogspot.com/

KASAKA 重花
http://hauyne.why3s.tw/

Kasai 葛西
http://blog.yam.com/arth58862186

Junsui 純粹
巴哈姆特ID：louyun790728

KURUMI
http://blog.yam.com/kamiaya123

KituneN
http://kitunen-tpoc.blogspot.com/

KID
http://kidkid-kidkid.blogspot.com

Marymaru 瑪莉丸
http://tinyurl.com/888rfwz

Nath
http://www.plurk.com/Nath0905

Lasterk
http://blog.yam.com/lasterK

LIN 麟
http://home.gamer.com.tw/
homeindex.php?owner=ko2915277ok

Musi 虫大人
http://blog.yam.com/user/rap123r.html

Paparaya
http://blog.yam.com/paparaya

S2O
http://blog.yam.com/sleepy0

Senzi
http://Origin-Zero.com

Souki 葬希
http://blog.yam.com/darkthubasa

uni
http://mioritu.blog126.fc2.com/

Zai
http://arukas.ftp.cc/

水佾
http://blog.yam.com/fred04142

米路兔
http://www.wretch.cc/blog/mirutodream

紃香
http://junhiroka.blogspot.com/

草熊
http://blog.yam.com/grassbear

琰良
巴哈姆特 ID：mico45761

綿峰
http://menhou.omiki.com/

霜淇淋
http://blog.yam.com/redcomic0220

櫻庭光
http://www.pixiv.net/member.php?id=1423422

NEBA
kao42957@hotmail.com

Mumuhi 姆姆希
http://mumuhi.blogspot.com/

Nncat 九夜貓
http://blog.yam.com/logia

Rozah 釿
http://blog.yam.com/aaaa43210

Sen
http://blog.yam.com/changchang

Simi
http://flavors.me/simi

SUWA 蘇瓦
http://blog.yam.com/suwa

YellowPaint
http://blog.yam.com/yellowpaint

小善存
http://blog.xuite.net/momo12241003/yu

由美姬
http://iyumiki.blogspot.com

依米雅
http://blog.yam.com/miya29

蚩尤
http://blog.roodo.com/amatizqueen

陳傑強
http://artkentkeong-artkentkeong.blogspot.com/

湘海
http://blog.yam.com/user/e90497.html

貓小渣
http://shadowgray.blog131.fc2.com/

韓奇露
http://hankillu.pixnet.net/blog

LDT
http://blog.yam.com/f0926037309

Mo牛
http://mocow.pixnet.net/blog

NaKa 那卡
http://album.blog.yam.com/makacat

Rotix
http://rotixblog.blogspot.com/

S.C 聖
http://home.gamer.com.tw/
homeindex.php?owner=etetboss0

Shenjou 深珘
http://blog.roodo.com/iruka711/

Spades11
http://hoduli.blogspot.com/

Wuduo 無多
http://blog.yam.com/wuduo

小殷
http://fc2syin.blog126.fc2.com/

由衣.H
http://blog.yam.com/yui0820

冷月無瑕
http://blog.yam.com/sogobaga

索尼
http://sioni.pixnet.net/blog(Souni's Artwork)

異世神音
http://arcchen613.blog125.fc2.com/

陽春
http://blog.yam.com/RIPPLINGproject

嗚啾
http://blog.yam.com/mouse5175

雙貓屋
http://blog.yam.com/nightcat

如有任何疑問請至Facebook 粉絲團 **http://www.facebook.com/wizcmaz** [f] 留言，亦可寄e-mail: **wizcmaz@gmail.com**
我們會給予您所需要的協助，謝謝您的參與！

徵稿活動

臺灣同人極限誌

投稿吧！

Cmaz即日起開放無限制徵稿，只要您是身在臺灣，有志與Cmaz一起打造屬於本地ACG創作舞台的讀者，皆可藉由徵稿活動的管道進行投稿，Cmaz編輯部將會在刊物中編列讀者投稿單元，讓您的作品能跟其他的讀者們一起分享。

投稿須知：

1. 投稿之作品命名方式為：**作者名_作品名**，並附上一個txt文字檔說明創作理念，並留下姓名、電話、e-mail以及地址。

2. 您所投稿之作品不限風格、主題、原創、二創、唯不能有血腥、暴力、過度煽情等內容，Cmaz編輯部對於您的稿件保留刊登權。

3. 稿件規格為A4以內、300dpi、不限格式（Tiff、JPG、PNG為佳）。

4. 投稿之讀者需為作品本身之作者

投稿方式：

1. 將作品及基本資料燒至光碟內，標上您的姓名及作品名稱，寄至：
 威智創意行銷有限公司 106台北郵局第57-115號信箱。

2. 透過FTP上傳，FTP位址：ftp://220.135.50.213:55
 帳號：cmaz　密碼：wizcmaz
 再將您的作品及基本資料複製至視窗之中即可。

3. E-mail：wizcmaz@gmail.com，主旨打上「Cmaz讀者投稿」

如有任何疑問請至Facebook 粉絲團 *http://www.facebook.com/wizcmaz* 留言

亦可寄e-mail：*wizcmaz@gmail.com*，我們會給予您所需要的協助，謝謝您的參與！

我是回函

本期您最喜愛的單元
（繪師or作品）依序為
1 _____
2 _____
3 _____

您最想推薦讓Cmaz
報導的（繪師or活動）為

您對本期Cmaz的
感想或建議為

基本資料

姓名：　　　　　　　　　電話：

生日：　　/　　/　　　　地址：□□□

性別：□男 □女　　　　　E-mail：

郵票，記得要貼！

寄發

（建議使用限時掛號）

於邊緣黏貼或釘一下

請沿實線對摺　　　　　　　　　　　　　　　　請沿實線對摺

郵票黏貼處

vol.11

WIZ.DESIGN 威智創意行銷有限公司 收

106台北郵局第57-115號信箱

Cmaz!! 臺灣同人極限誌 期刊訂閱單

訂閱價格

國內訂閱		一年4期	兩年8期
	掛號寄送	NT. 900	NT.1,700
國外訂閱（航空訂閱）	大陸港澳	NT.1,300	NT.2,500
	亞洲澳洲	NT.1,500	NT.2,800
	歐美非洲	NT.1,800	NT.3,400

● 以上價格皆含郵資，以新台幣計價。

購買過刊單價（含運費）

	1~3本	4~6本	7本以上
掛號寄送	NT. 200	NT. 180	NT. 160

● 目前本公司Cmaz創刊號已銷售完畢，恕無法提供創刊號過刊。

● 海外購買過刊請直接電洽發行部（02）7718-5178 分機888詢問。

訂閱方式

劃撥訂閱	利用本刊所附劃撥單，填寫基本資料後撕下，或至郵局領取新劃撥單填寫資料後繳款。
ATM轉帳	銀行：玉山銀行（808） 帳號：0118-440-027695 轉帳後所得收據，與本刊所附之訂閱資料，一併傳真至（02）7718-5179
電匯訂閱	銀行：玉山銀行（8080118） 帳號：0118-440-027695 戶名：威智創意行銷有限公司 轉帳後所得收據，與本刊所附之訂閱資料，一併傳真至（02）7718-5179

郵政劃撥存款收據 注意事項

一、本收據請妥為保管，以便日後查考。

二、如欲查詢存款入帳詳情時，請檢附本收據及已填之查詢函向任一郵局辦理。

三、本收據各項金額、數字係機器印製，如非機器列印或經塗改或無收款郵局收訖者無效。

訂購人基本資料

姓　　名		性　　別	□男 □女
出生年月	年　　　　月　　　　日		
聯絡電話		手　機	
收件地址	□□□ （請務必填寫郵遞區號）		
學　　歷：	□國中以下　□高中職　□大學/大專　□研究所以上		
職　　業：	□學　生　□資訊業　□金融業　□服務業 □傳播業　□製造業　□貿易業　□自營商 □自由業　□軍公教		

訂購資訊

● 訂購商品

1. Cmaz!! 臺灣同人極限誌
 □ 一年4期
 □ 兩年8期
 □ 購買過刊：期數＿＿＿＿＿＿＿＿＿

2. Cmaz!! x Wacom 訂戶優惠方案
 □ Cmaz!!一年4期
 ＋Wacom Bamboo Manga pen and touch ＝ 優惠價4700元
 □ Cmaz!!一年4期
 ＋上奇科技動漫達人彩繪組合3 ＝ 優惠價4300元

● 郵寄方式

 □ 國內掛號　□ 國外航空

● 總金額　　NT.＿＿＿＿＿＿＿＿＿＿＿

註1. Cmaz!! X Wacom優惠方案不適用於國外訂閱。
註2. Cmaz!! X Wacom優惠方案至101/10/31截止。

注意事項

● 本刊為三個月一期，發行月份為2、5、8、11月1日，訂閱用戶刊物為發行日寄出，若10日內未收到當期刊物，請聯繫本公司進行補書。

● 海外訂戶以無掛號方式郵寄，航空郵件需7~14天，由於郵寄成本過高，恕無法補書，請確認寄送地址無虞。

● 為保護個人資料安全，請務必將訂書單放入信封寄回。

威智創意行銷有限公司
郵政信箱：106台北郵局第57-115號信箱
電話：(02)7718-5178　傳真：(02)7718-5179

書　　　名：Cmaz!!臺灣同人極限誌 Vol.11
出版日期：2012年8月1日
出版刷數：初版一刷
印刷公司：彩橘文化事業有限公司
發 行 人：陳逸民
總 編 輯：唐昀萱
美術編輯：龔聖程、謝宜秀、黃鈺雯
廣告業務：游駿森

作　　　者：Cmaz!! 臺灣同人極限誌編輯部
發行公司：威智創意行銷有限公司
出版單位：威智創意行銷有限公司
總 經 銷：紅螞蟻圖書

電　　　話：(02)7718-5178
傳　　　真：(02)7718-5179
郵 政 信 箱：106台北郵局第57-115號信箱
劃撥帳號：50147488
E-MAIL ：wizcmaz@gmail.com
Facebook：www.facebook.com/wizcmaz

建議售價：新台幣250元

98.04-4.3-04

郵 政 劃 撥 儲 金 存 款 單

帳　號　50147488

收件人：

生日：西元＿＿＿＿年＿＿＿＿月

收件地址：

聯絡電話：

E-MAIL：

統一發票開立方式：□二聯式 □三聯式

統一編號

發票抬頭

請沿虛線剪下，謝謝您！

金額 新台幣（小寫）

戶名 威智創意行銷有限公司

寄款人 □他人存款 □本戶存款

仟佰拾萬仟佰拾元

姓名

電話

通訊處

經辦局收款戳

◎寄款人請注意背面說明
◎本收據由電腦印錄請勿填寫

郵政劃撥儲金存款收據

收款帳號戶名

存款金額

電腦紀錄

經辦局收款戳

請沿虛線剪下，謝謝您！

虛線內備供機器印錄用請勿填寫

Cmaz在Facebook上線啦!!

Cmaz的 f : http://www.facebook.com/wizcmaz

WIZ.DESIGN